U0034984

素描訣竅的44堂課

輕鬆學會

鉛筆
素描

李丹/編著

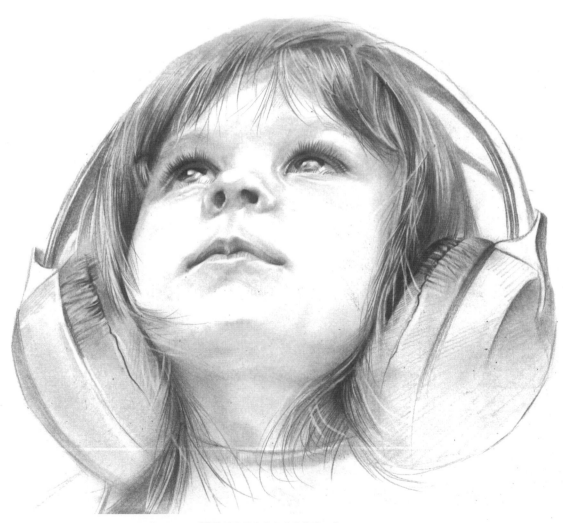

北星圖書事業股份有限公司
NORTH STAR BOOKS CO., LTD.

內 容 提 要

　　本書"鉛筆素描：輕鬆學會素描訣竅的44堂課"，透過一個個案例詳細地分析構圖、明暗關係、深入塑造以及整體調整各階段需要掌握的繪畫知識。透過實例將繪畫中所遇到的難題一一解決，使讀者在實例的學習中提升自己的繪畫技能。

　　本書是一本綜合題材的繪畫教科書，書中包括石膏、靜物、動物、人物的繪製，所涉及的繪畫題材豐富，案例詳細多樣。幫助讀者從最基礎的瞭解工具開始學習透視與形體、光源與色調。讀者透過這本書可以快速的學習到各個階段的繪畫題材，進而提升繪畫能力。

　　本書適合初學者自學使用。

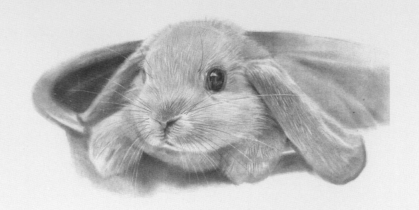

Contents 目錄

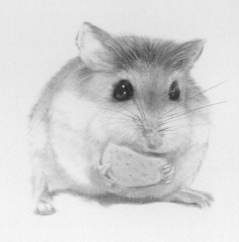

CHAPTER 3
静物實例繪製詳解

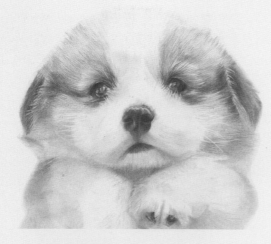

CHAPTER 4
人物實例繪製詳解

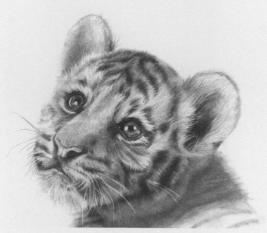

CHAPTER 5
石膏繪製實例詳解

CHAPTER

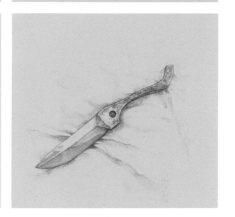

素描基礎

1.1 繪畫工具
素描繪畫筆的種類

炭筆

炭鉛筆分為軟、中、硬三種。炭鉛筆繪畫不易擦拭乾淨，所以繪製時要有十足的把握。但是炭鉛筆的繪畫效果很有視覺衝力。

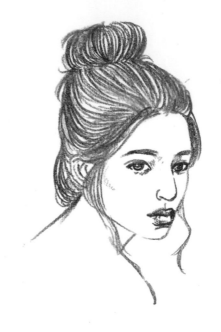

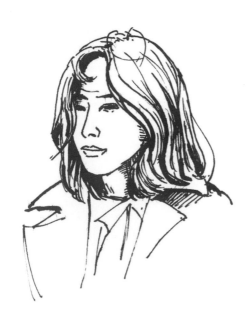

鋼筆

鋼筆是一種可攜式繪畫工具，是外出寫生時最佳的選擇，但是鋼筆畫是不能修改的，所以要一氣呵成。

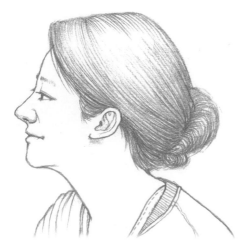

鉛筆

鉛筆分為 H、B 兩種，並且有 B-6B、H-6H 的型號。B 屬於軟鉛，型號越大鉛芯越軟，畫出的顏色越深；H 屬於硬鉛，型號越大鉛芯硬度越高，畫出的顏色越淺。

紙的紋理

低於 72 磅、紙紋粗糙的素描紙

在這種紙上畫出來的色調不均勻，擦拭後容易起毛。

大於或等於 72 磅、紙紋細膩的素描紙

在這種紙上畫出來的色調均勻，也可細膩的塗抹色調，多次修改也不會起毛。

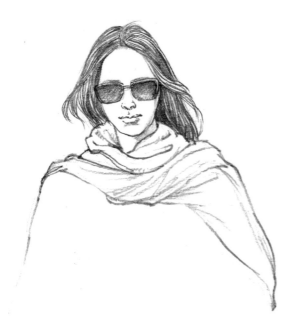

在有紋理的紙上畫出來的調子可以多次重疊，色調不會單調。　　在沒有紋理的紙上畫出來的調子較淺，疊色之後效果較單調。

綜合所述，我們在買素描紙時，要選擇紙張紋理分佈均勻的，沒有紙紋的紙不適合畫素描。

▍繪畫輔助工具

橡皮：修改工具，若繪畫過程中畫錯了用它來修改。可以將橡皮切成三角狀，以擦拭細小之處。

小刀：一般用來削鉛筆或裁紙。也可在處理一些留白時用它做刮痕。

紙筆：用於塗抹色調，將色調均勻塗抹後再進行細膩刻畫。

畫板、畫架：為固定作用，可以將紙固定在畫板上，作畫者再固定畫板，可以放開雙手，方便繪畫。

▍1.2 線條的排列

▍線條的分類

書寫式握筆

實線：筆尖與紙面的接觸面積小，用力均衡。常用於刻畫階段。

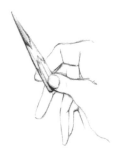

虛線:筆尖的角度是斜偏的,與紙面大面積接觸,施力比較輕。常用於鋪大色調以及畫背景時。

捧筆式握筆

曲線分別為長曲線和短曲線。這種線條基本是在繪製花紋、依附於弧度結構時使用。

長直線:畫線時兩頭輕、中間重,畫線間距均勻。

分佈均勻、沒有深淺變化的線

一頭輕一頭重的線

兩頭輕中間重的線

線條的重疊最好不要出現十字重疊,否則所畫的物體會顯得扁平。

兩次疊線

三次疊線

錯誤的疊線形式

直線與曲線的應用

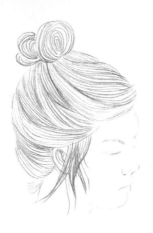

長曲線：勾畫一些紋理線、圖紋，一般都要符合實物的結構形態。

短直線：以編組的形式排列，在結構上排列，塑造出物體細膩效果，造出特殊紋理效果。

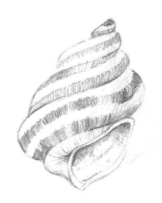

曲線：用長曲線概括描繪弧形物體的外形，用短曲線編組刻畫色調和花紋。

實現與虛線的應用

虛線起稿　　　　　　　　用虛線上大色調　　　　　　用實線刻畫細節

虛線的排列可以大面積快速上色調，也容易修改，不會破壞紙面，所以在前期構圖和上大色調時採用虛線，之後的五大調使用實線細膩刻畫。

1.3 色調層次與虛實

色調層次

強　　　　　弱

4B

3B

2B

HB

2H

前面介紹鉛筆的時候我們已經提到硬鉛與軟鉛。軟鉛型號的數字越大畫出來的線條就越重，硬鉛型號的數字越大畫出來的線越細。一般4B鉛筆用來起稿、上整體色調，2B則用來塑造形體，HB用在亮部的刻畫。

色調虛實

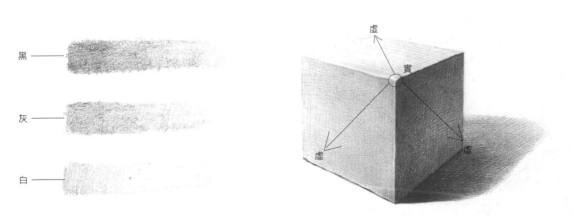

黑 ——

灰 ——

白 ——

虛

實

虛　　　　　虛

黑也就是背光面，灰為側受光面，白為受光面。這三個面都是從中間彙集的那個點以對角形式細畫，所以中間那個點是刻畫上最實、色調最深、對比最強的區域。從上面的案例分析，背光面的反光、受光面的邊緣需要虛化，明暗交界線處實化。

1.4 結構與素描關係

三大面

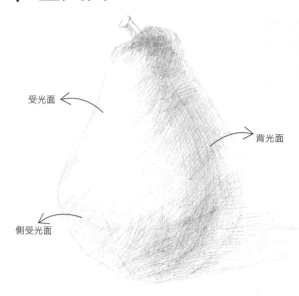

"三大面"就是素描中說的"黑白灰"，也稱為背光面、側受光面、受光面。光源照射不到的區域為背光面，受到光源散射的區域叫側光面，受到光源照射的區域是受光面。

受光面

背光面

側受光面

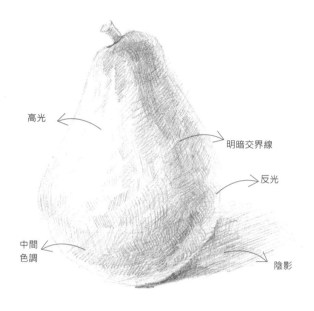

高光

明暗交界線

反光

中間色調

陰影

五大調

"五大調"是素描色調的另一種說法。物體受光的影響，在不同區域體現出明暗變化，分別是背光面的明暗交界線、反光、陰影；受光面的高光；側受光面的中間色調。其中明暗交界線既不受光也不受反光的影響，所以色調最深。

色調與結構的關係

如右圖所示：

受光面與背光面的分區都是依附在物體本身的結構之上。左邊的茄子是一個大致為圓柱形的物體，明暗交界線就在兩個結構上。

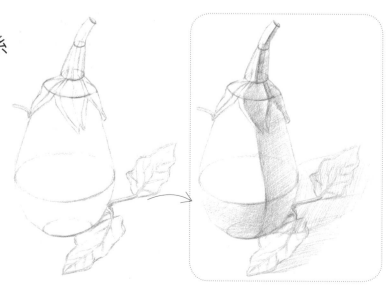

1.5 透視原理
常用透視

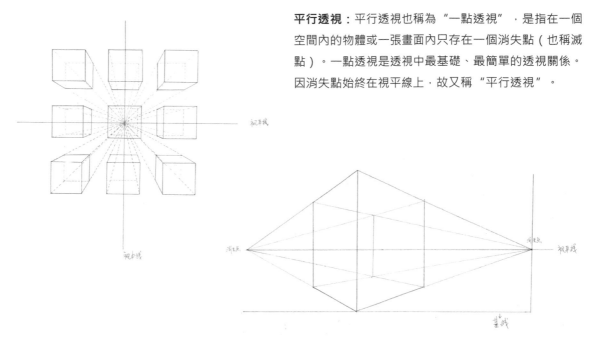

平行透視： 平行透視也稱為 "一點透視" ，是指在一個空間內的物體或一張畫面內只存在一個消失點（也稱滅點）。一點透視是透視中最基礎、最簡單的透視關係。因消失點始終在視平線上，故又稱 "平行透視" 。

成角透視： 一個物體僅有垂直輪廓線與畫面平行，而另外兩組水準的主向輪廓線均與畫面斜交，於是在畫面上形成了兩個消失點，這兩個消失點都在視平線上。這樣的透視法稱為 "兩點透視" 。由於物體的兩個立角均與畫面呈一定的傾斜角度，故又稱為 "成角透視" 。

圓形透視

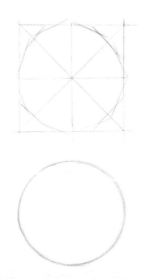

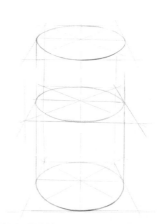

正圓是在一個方形中對稱分開，透過 1/2 切角法畫出來的。

圓形的透視越靠近視平線越扁平，越遠離視平線越圓。

圓柱的繪製就是運用這個原理。

1.6 質感表現與色調的應用
色調對比弱的質感表現

A 松果：松果是木質的物體，它對光源的折射弱，所以暗部的反光弱，暗部與灰部的色調變化不大，光源效果弱。

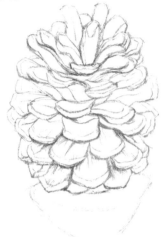 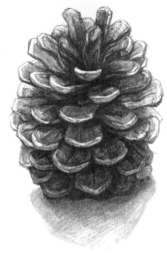

松果一層層累積，外輪廓線凹凸起伏。

木質光感弱，背光與側受光的色調變化不大。

用亮灰色調表現紋理，但紋理要統一在深色調中。

B 牛仔褲：牛仔布料表面粗糙，有一定的顆粒效果，它對光的反射也比較弱；所以其亮部與反光不明顯，有大面積的中間色調。

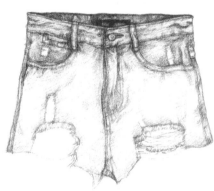

牛仔褲頭上重疊的層數多，紋理線則顯得很密集，所以色調會深一些，但是僅限紋理處。

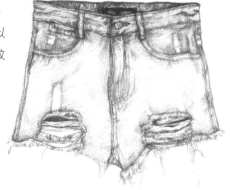

大面積的平整布料上，色調比較統一沒有什麼變化。

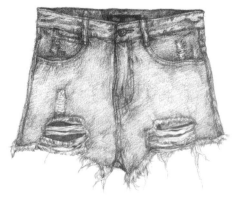

繪製到最後也沒有強高光和反光，為大面積的灰色調，用短線表現出牛仔面料的粗糙效果。

C布紋： 純棉布料比較厚，以纖維製作，雖不像牛仔布料那樣粗糙僵硬，但也不光滑，所以整體色調比較灰，沒有強烈的色調對比。

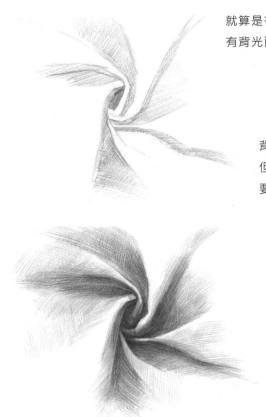

就算是布料這種小物體也是有背光面與受光面的。

背光面中的反光雖不明顯，但也必須預留，只是面積上要控制。

最後，五大調的色調對比整體在一個灰色調中，只是灰色調的灰度有層次。

色調對比強的質感表現

A絲綢： 絲綢是一種光滑的布料，光感很強，受光面、反光面面積大，且與暗部色調對比強，五大調的層次對比明顯。

在有布紋起伏的區域，都要畫出轉折面；暗部的面有強反光，亮部的面有強高光。

用細膩的色調表現背光面與受光面，可以看到背光面預留的反光強度。

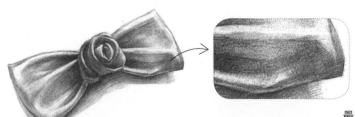

最後看色調的對比度。

B 玻璃：玻璃是一種高透明、高光感的材質，它表面光滑，透明的材質可以將光強烈的折射出來。這種材質在結構複雜或有重疊的區域色調深，其他區域都是亮色，且暗部的反光與高光色調都很亮。

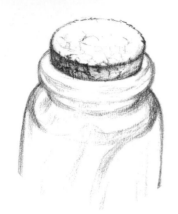 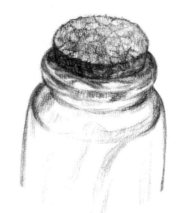 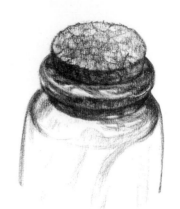

結構轉折處就是色調深的區域，可以先概括出來。

暗部與高光色調對比很強，且高光不是一個點，而是多個點。

瓶口的結構重疊，所以暗部的色調深，往下的瓶身就會非常亮。

C 金屬刀：金屬是一種光面的材質，光源在其表面上會呈現很多明顯的色調分區，且對比強；同時很容易受周邊環境的影響，其表層會映射出周邊物體的形象和顏色。

金屬結構在轉折面上呈現具象的高光，一般在棱邊附近。

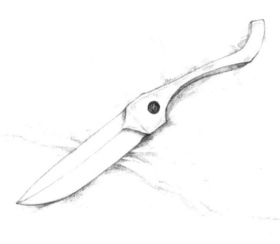

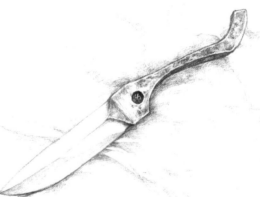

暗部的反光會呈現環境物體的顏色，即環境色。

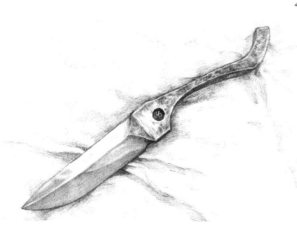

為表現金屬的硬度質感，高光要很有形，且有倒角。

D珍珠：珍珠是一種超平滑、光感很強的物體，它的高光都是弧形的，反光和高光區域面積大。

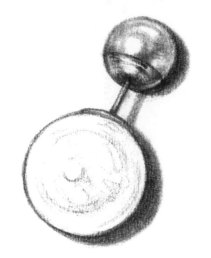

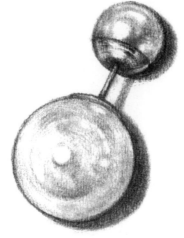

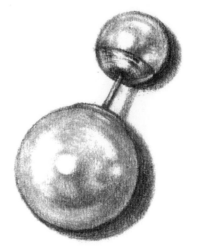

色調都以弧形展開。

反光在底面呈現環狀。

高光和反光的區域大，對比強。

1.7 人物五官的結構與繪製要點

眉毛和眼睛的結構與繪製要點

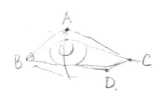

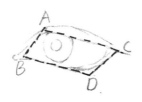

眼睛是一個球體，ABCD四個點分別代表眼睛的高、低、左、右四個點，正好是一個菱形，它是上眼皮壓著下眼皮的走線。

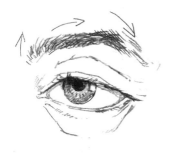

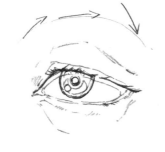

正面的眼睛，眉毛分三個方向，眼睛的上下眼瞼有一個厚度，眼球分瞳孔和虹膜，眼瞼在眼睛上的陰影與眼瞼的弧度一致。

側面的眼睛可以清晰的看出眉骨、眼眶、眼瞼的結構、穿插和起伏。

鼻子的結構與繪製要點

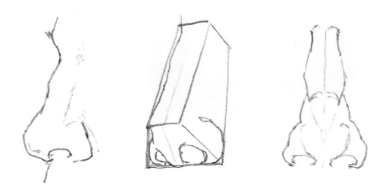

鼻子可以分解為一個梯形結構的物體，在梯形上找到各面，只要注意鼻骨的繪製。

嘴巴的結構與繪製要點

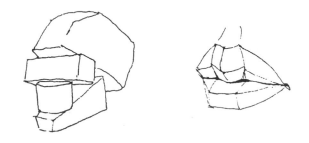

嘴巴是在一個圓柱體上繪製，嘴角都是向後的，唇珠向前凸。

耳朵的結構與繪製要點

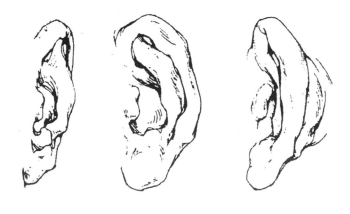

觀察耳朵角度變化之後，所能看到的結構是不一樣的，耳輪一直是一個半圓弧形。

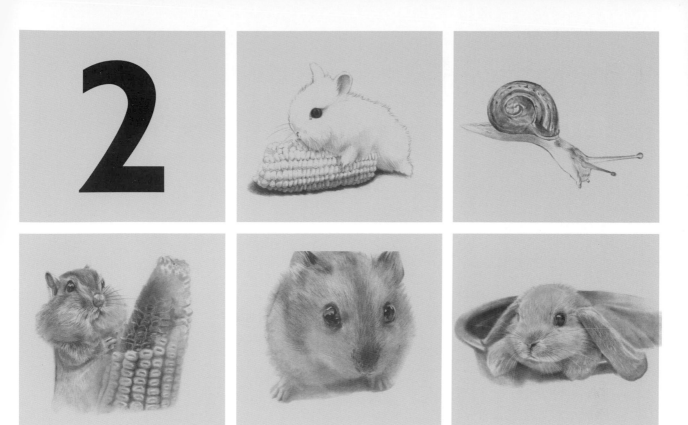

動物實例繪製詳解

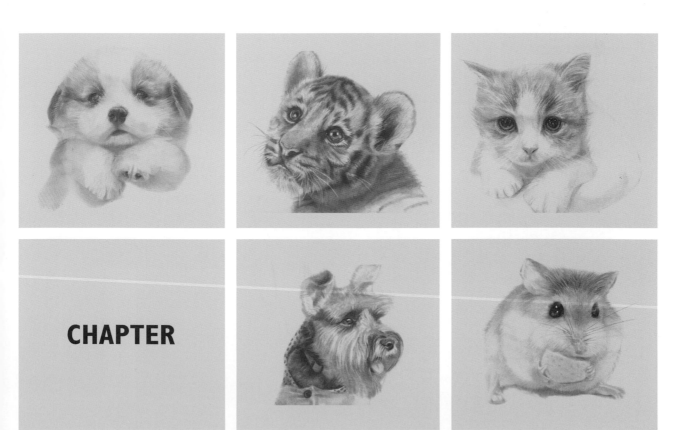

CHAPTER

2.1 啃玉米的兔子

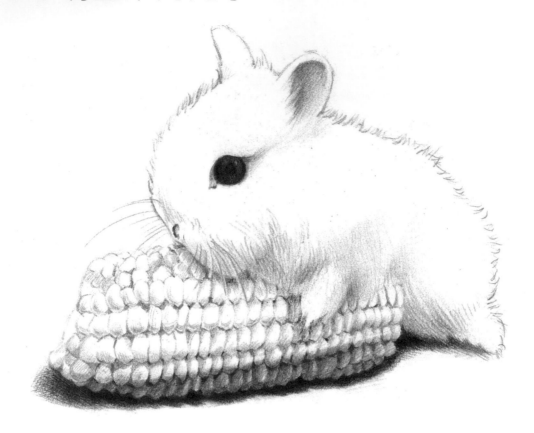

┌─────────────┐
 步驟 **1** 構圖
└─────────────┘

01 確定兔子和玉米的大致位置和外輪廓。

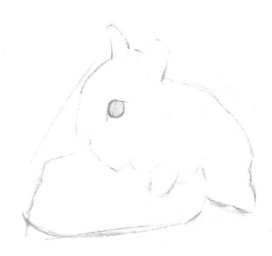

02 大致勾出兔子和玉米的形狀。

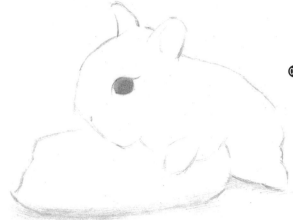

⓷ 擦去多餘的線條。

步驟 ② 鋪黑白灰層次

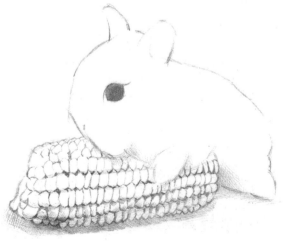

⓸ 勾出玉米暗部的細節。

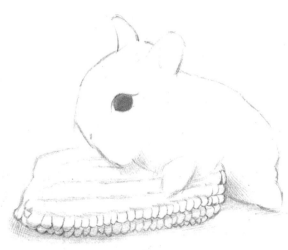

⓹ 在暗部整體畫上調子。

⓺ 勾出玉米一排一排的玉米粒，並且找出陰影輪廓，並加深陰影。

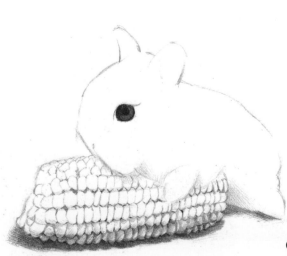

⓻ 再次加深陰影，修飾兔子的眼睛。

[步驟 **3** 深入刻畫]

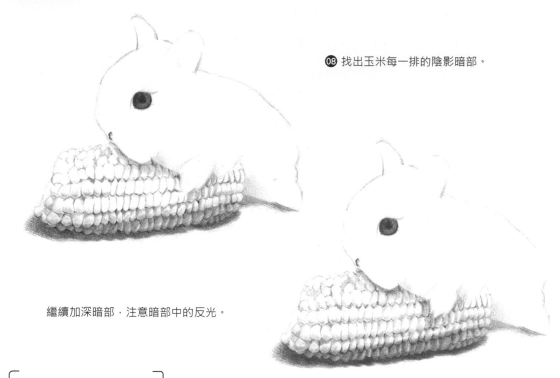

⑧ 找出玉米每一排的陰影暗部。

繼續加深暗部，注意暗部中的反光。

[步驟 **4** 整體調整]

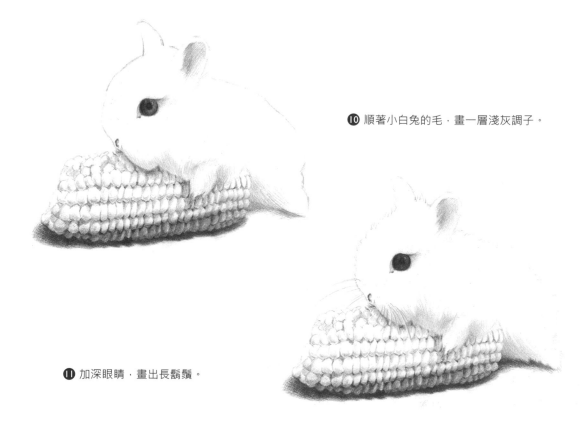

⑩ 順著小白兔的毛，畫一層淺灰調子。

⑪ 加深眼睛，畫出長鬍鬚。

可愛的垂耳兔

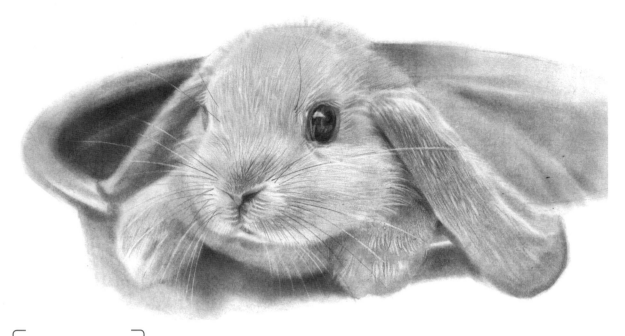

步驟 **1** 構圖

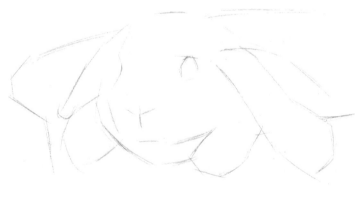

01 確定兔子的位置,標出五官,測量好耳朵的長度(可以與臉的寬度做對比)。

02 畫出眼睛的明暗關係以及周圍的調子。眼睛的繪製要拉開黑白對比,以塑造出水晶體的質感。

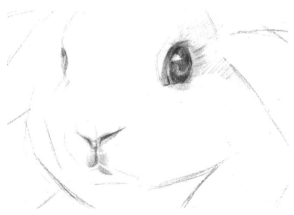

03 將鼻子和嘴巴的暗部畫出來,一邊畫色調,一邊塑造它們的形體。

[步驟 **2** 鋪黑白灰層次]

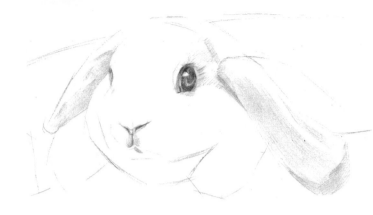

04 畫出兔子耳朵的體積。注意耳朵的明暗交界線要比較柔順，不要有太明顯的轉折。

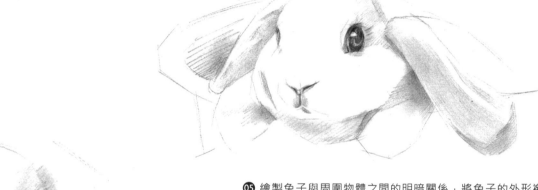

05 繪製兔子與周圍物體之間的明暗關係，將兔子的外形襯托出來。

06 深入刻畫眼睛裡的細節，以及眼睛周圍毛髮的髮流。眼睛要表現出光感。毛髮比較蓬鬆，先用灰色調鋪底色，接著再擦出亮亮的毛髮。

[步驟 **3** 深入塑造]

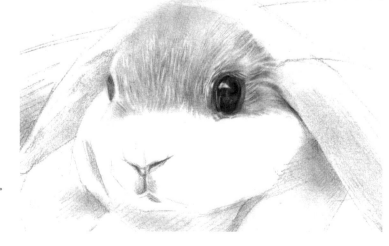

07 順著眼睛畫出額頭的毛，注意疏密關係。

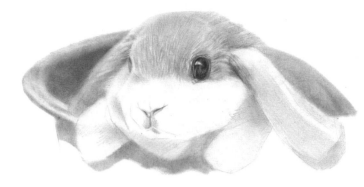

❽ 處理完成眼睛以上的毛髮，將帽子的固有色畫出來。

❾ 近處耳朵的刻畫極其重要，要注意黑白灰關係以及毛髮的疏密。

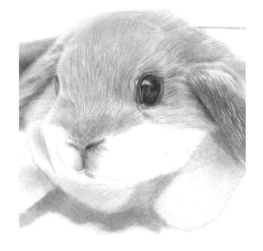

❿ 繪製鼻子上方的毛髮，注意這個區域的毛髮會比較粗一些。

❶ 深入刻畫鼻子與嘴的部分，畫出鼻子嘴巴的凹凸起伏。

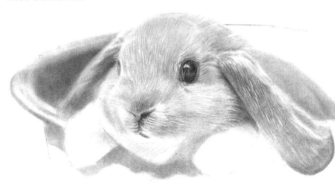

❷ 爪子上毛髮的處理切忌畫線，建議用色塊鋪底色，接著再擦出毛髮以及亮部，要注意區分前後的空間關係。

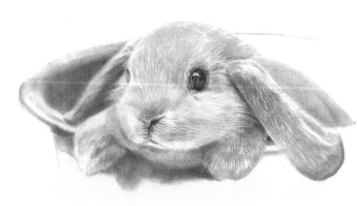

[步驟 **4** 整體調整]

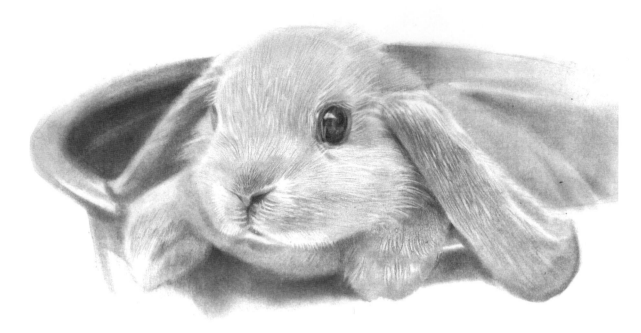

⓭ 環境的處理。注意突出主體物、帽子以及影子。兔子的邊線是亮亮的毛髮，可以將橡皮削尖表現毛髮絲絲的效果。

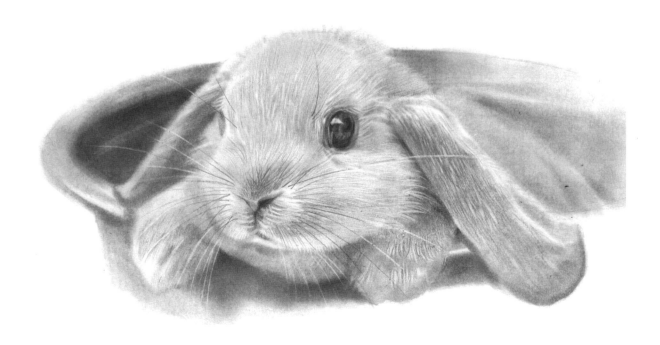

⓮ 畫出兔子的鬍鬚。鬍鬚有的用深色線條直接畫，也要用橡皮擦出的亮線。

2.2 小貓

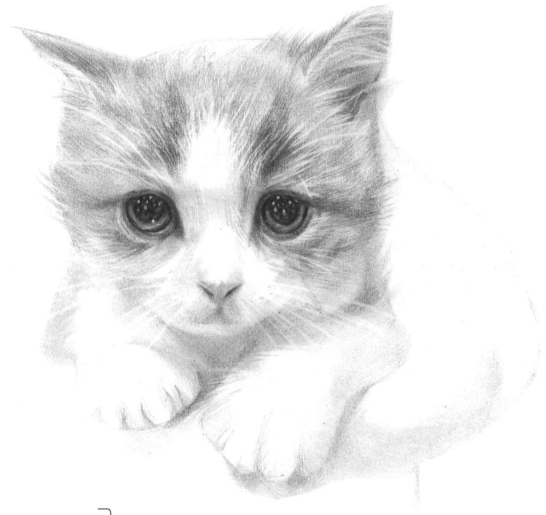

步驟 ▌ 構圖

01 確定小貓的輪廓以及五官的位置。

02 畫出五官以及爪子的形狀。眼睛比較大，要注意表現出此特徵。

步驟 2 鋪黑白灰層次

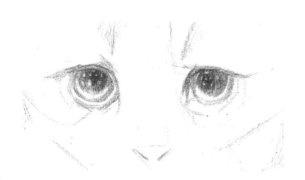

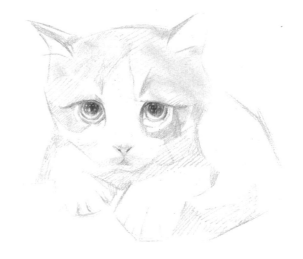

03 進一步確定眼睛的形狀以及明暗關係。

04 用紙筆劃出小貓身上的紋理以及陰影。

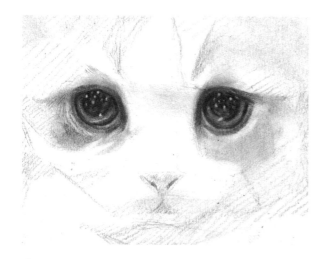

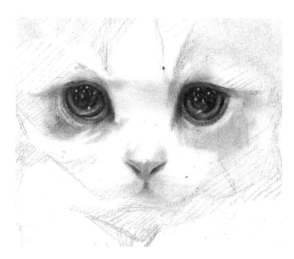

05 在深入刻畫眼睛的同時表現出眼睛周圍的關係。

06 刻畫鼻子，要著重體現鼻子的結構。鼻子的色調不能有太突兀的變化，因為貓的鼻子比較粉嫩，明暗變化不明顯。

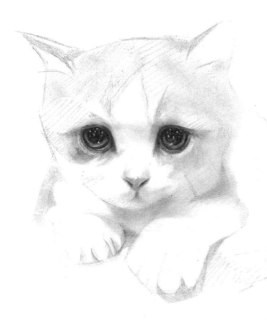

07 將貓的頭、頸、肩的空間用陰影的方式襯托出來。

步驟 **3** 深入塑造

08 順著毛髮的生長方向，表現毛髮的紋理。

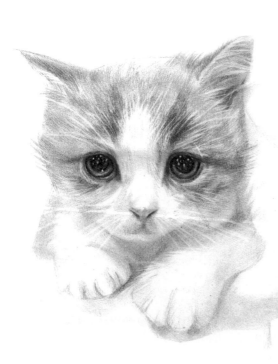

09 用橡皮擦出鬍鬚以及毛髮的亮色。

2.3 老虎

〔 步驟 **1** 構圖 〕

01 先確定老虎頭部的輪廓。繪製之前先觀察老虎頭部的動態。

02 勾出五官的位置，可以利用中軸線確定左右對稱的五官位置。

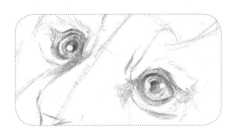

03 表現出眼睛整體的明暗關係，並勾畫出老虎額頭 "王" 字紋的位置。

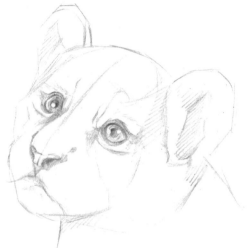

04 畫出整體的陰影關係。

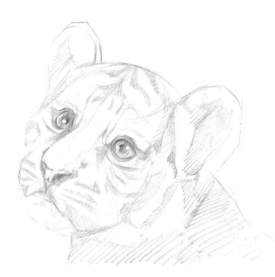

05 依照紋理的形狀平畫出暗色範圍。

[步驟 **2**　鋪黑白灰層次]

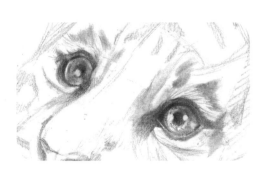

06 明確眼睛的明暗關係，眼球注意留白的區域，眼瞼加深畫黑。

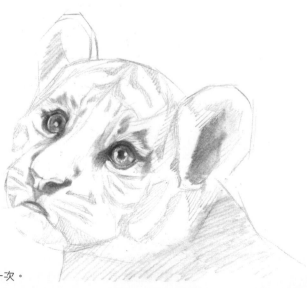

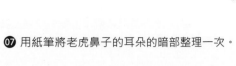

07 用紙筆將老虎鼻子的耳朵的暗部整理一次。

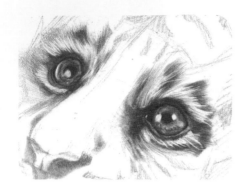

08 深入刻畫眼睛以及周圍的毛髮，在上一步調子的基礎上加深眼睛的色調。毛髮一定要刻畫出一絲絲的質感。

09 鼻子的刻畫注意區分，鼻翼是肉感的，而鼻頭上方的部位則是短毛的質感。

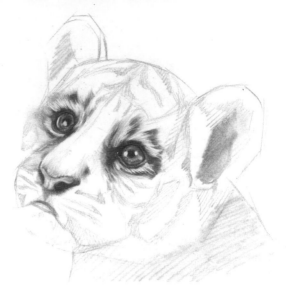

步驟 3 深入塑造

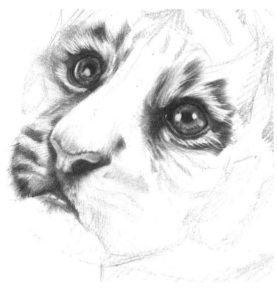

10 順著嘴和鼻子畫出臉上的紋理，一定要毛絨絨的。

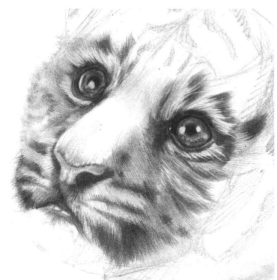

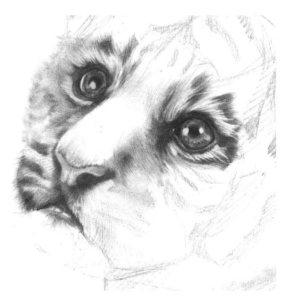

11 表現鼻子的轉折形體結構，而鼻樑上的毛髮生長方向則是上調子的畫線方向。

12 繼續順著自然生長方向畫出毛髮的紋理，注意留白效果髮絲的表現。

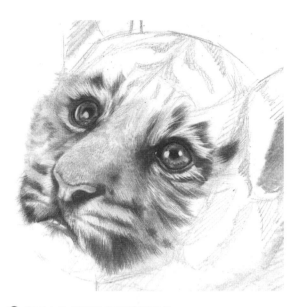

⓭ 鼻子上的紋理是由紙筆擦出的。

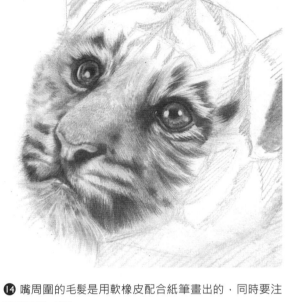

⓮ 嘴周圍的毛髮是用軟橡皮配合紙筆畫出的，同時要注意畫面的虛實。

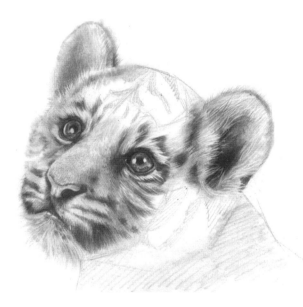

⓰ 同理，畫出後面的耳朵，注意頭頂輪廓線與耳朵銜接處的虛實處理。

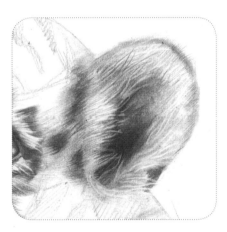

⓯ 耳朵的刻畫先畫出裡面的深色，再擦出亮色的毛髮絲。

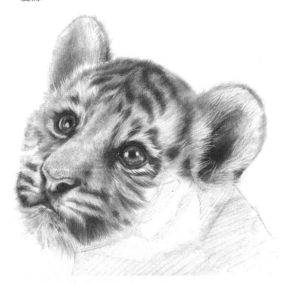

⓱ 由著兩個耳朵畫出額頭的紋理，紋理的邊緣是虛的，沒有具體的輪廓。

步驟 4　整體調整

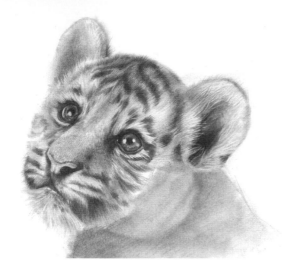

❶❽ 畫出老虎頭、頸、肩的虛實關係，可以確定出身體上的固有色。

❶❾ 繪製臉與脖子銜接處的毛髮，注意這個區域的紋理要深一些。

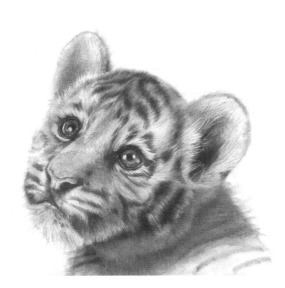

❷⓪ 脖子的紋理需要虛一些，這樣頭部才能顯示出主體物的視覺焦點。

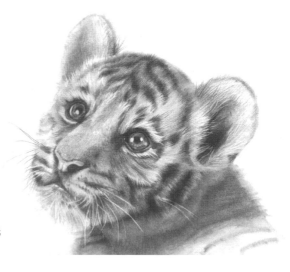

❷❶ 畫老虎的鬍鬚採用勾線與擦出白色線條這兩種方法，在受光沒有遮擋部勾線，在背光有毛髮處擦出白線。

| 2.4 小狗

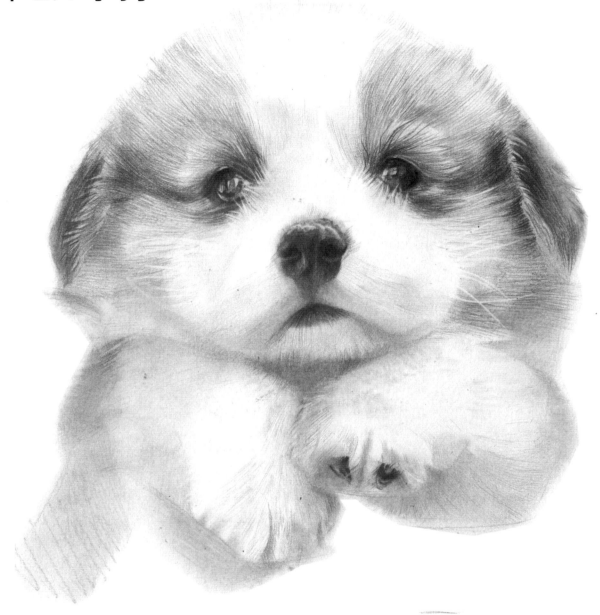

> 步驟 **1**　構圖

01 確定構圖時先觀察小狗狗的動作：前肢做出〝拜拜〞的萌態。

02 確定五官的位置以及整體的輪廓。

03 用紙筆表現虛實關係，進一步畫出背光以及影子。

步驟 2 鋪黑白灰層次

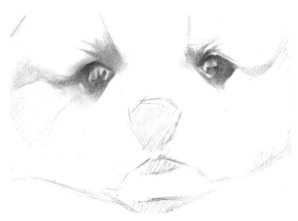

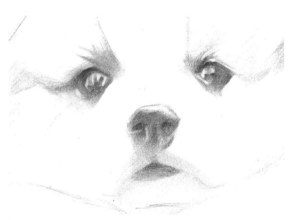

04 確定眼睛的明暗關係，色調應層層加深，不要一次塗黑。

05 鼻子的繪製先觀察它的轉折面，區分各個形體。嘴巴畫出向裡面延伸的色調關係。

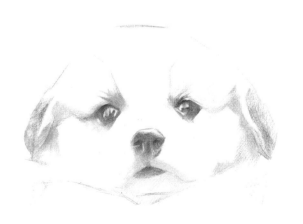

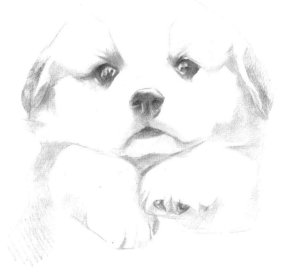

06 開始刻畫耳朵的體積。耳朵毛髮的固有色比較深，在最厚處色調稍微淺些，陰影注意虛實的處理。

07 確定狗狗的明暗關係，爪子的體積刻畫要注意區分背光面的位置與外形。

步驟 **3** 深入塑造

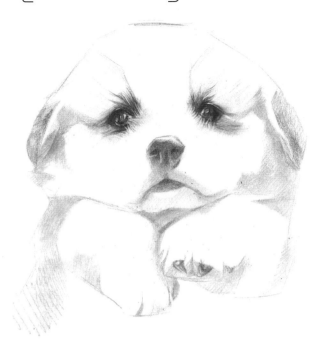

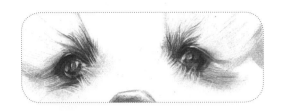

08 刻畫眼睛與眼睛周圍的毛髮。這個區域有一層前後空間關係，眼睛前面毛髮的繪製比較重要。

09 順著眼睛用線條表現出小狗毛髮的關係，將深色的毛髮畫出來。

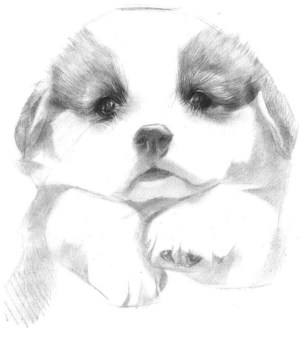

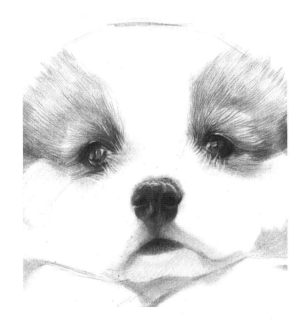

10 深入刻畫鼻子的結構細節。鼻子是比較有光澤的區域，要注意光感的表現。

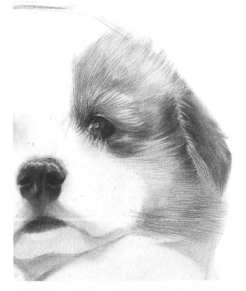

11 深入刻畫耳朵，要畫出毛髮蓬鬆的效果。臉部與耳朵銜接處的毛髮，要按照其自然生長方向來繪製。

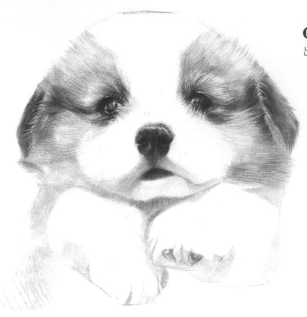

⓬ 用同樣的繪畫手法將另外一邊的耳朵、臉部、脖子畫出來。脖子區域要虛化，輪廓線不要畫實。

> 步驟 4　整體調整

⓭ 其他部位的刻畫。用注意頭、頸、肩的虛實關係，將小狗的前肢毛髮畫得蓬鬆一些，圓滾滾的樣子就出來了。

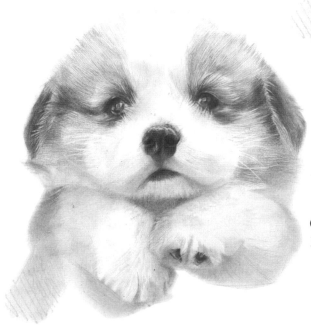

⓮ 整體調整邊線的虛實，再一次刻畫前肢，調整一次頭、頸、肩的空間。

▏2.5 雪納瑞

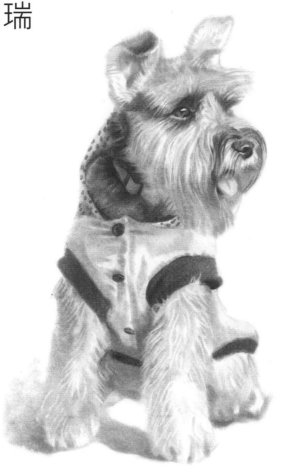

> 步驟 **1** 構圖

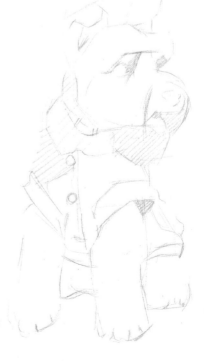

01 雪納瑞有一個扭頭向左看的動作。繪製前要先觀察動態,再畫出輪廓線。

02 畫出五官的大概位置與輪廓,再確定一下陰影關係。

步驟 2 頭部和身體的繪製

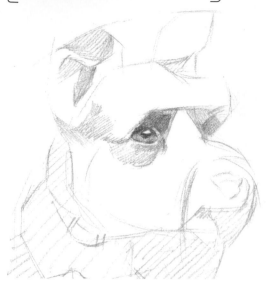

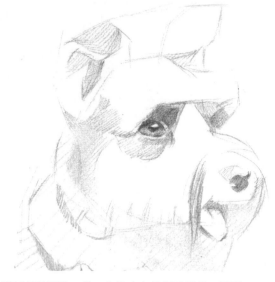

03 確定眼睛的明暗關係。這隻狗狗的眼眶骨架明顯，眼窩比較深。

04 嘴巴是張開的，進一步確定它的明暗關係，舌頭留白。

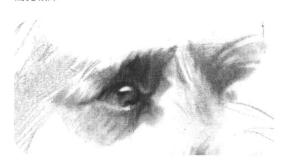

05 深入刻畫眼睛，並加深眼球的固有色，塑造光感強度，眼瞼的厚度需要表現出來。

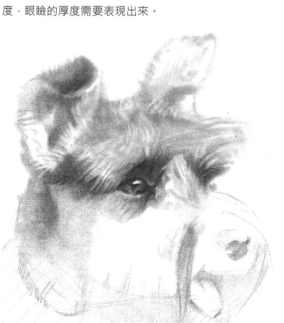

06 耳朵外側毛髮的固有色深，內側淺，繪製時要注意色調的對比，並將耳朵的厚度畫出來。

07 用紙筆畫出毛髮的明暗，再用軟橡皮擦出亮部的毛髮。

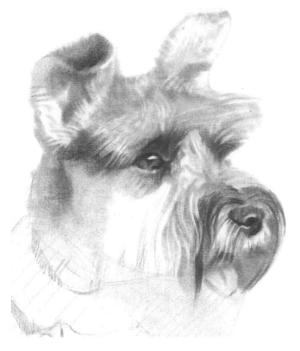

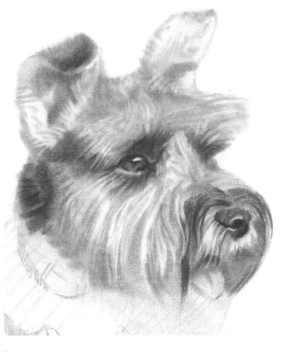

08 鼻子是一個深色塊,要把握形體的轉折,表現它的光澤。鼻子上的毛髮比較長,而且是一根根的,要注意表現出毛髮的特徵。

09 順著毛髮的生長方向畫出毛髮的紋理。底色的灰色調先疊上去,再擦出亮色髮絲的區分。

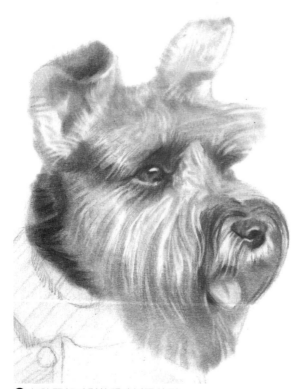

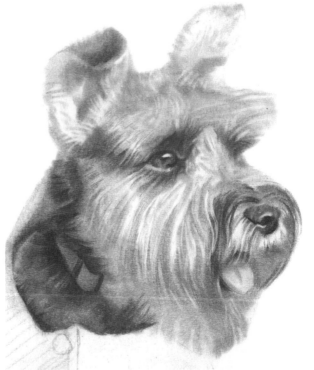

10 加強頭部毛髮的明暗以及外形。

11 脖子的色調是一塊深色,對脖子暗部裡項圈的刻畫採用亮灰調凸顯出來。

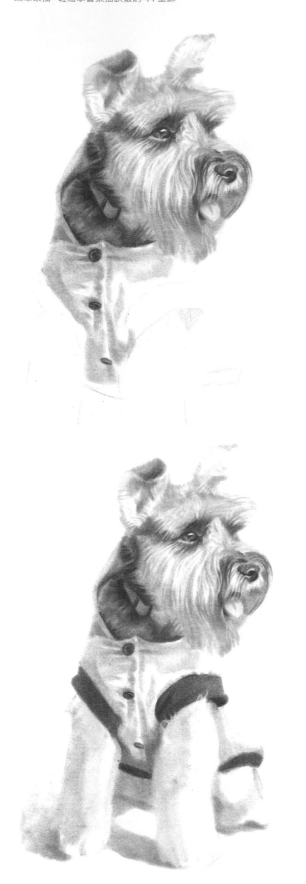

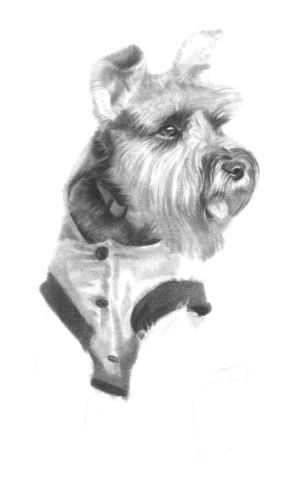

⓬ 用紙筆畫出衣服的結構留出受光面的形狀，注意衣服厚度的表現。

⓭ 用軟鉛繼續完成衣服的細節，袖口是深色的，注意色調的深度。

⓮ 畫出腿部的結構以及陰影，畫出它的體積。

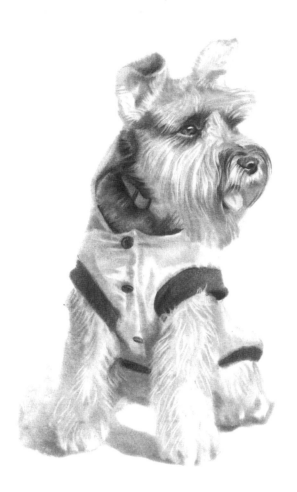

⓯ 將四肢的色調先畫出來，再用橡皮擦出受光面的毛髮。

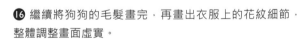

⓰ 繼續將狗狗的毛髮畫完，再畫出衣服上的花紋細節，
整體調整畫面虛實。

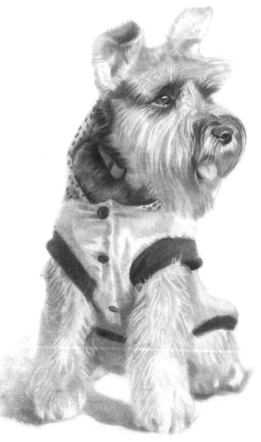

| 2.6 倉鼠

┌─────────────────┐
　步驟 **Ⅰ** 構圖
└─────────────────┘

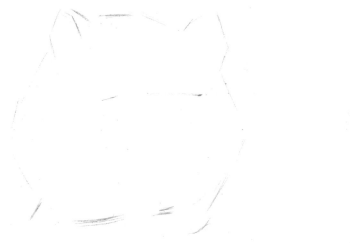

01 倉鼠是圓滾滾的，所以它的外輪廓需要畫圓些。

02 倉鼠的頭型呈倒三角形，所以到鼻子嘴巴那就比較尖。五官的位置需要知道眼睛處於臉部中間位置。

步驟 2 鋪黑白灰層次

③ 倉鼠的眼睛是向外凸的，注意塑造眼球的球體結構。

④ 再一次加深眼球的受光與背光，使水晶體質感更強。

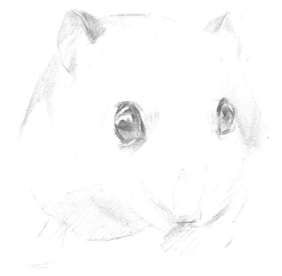 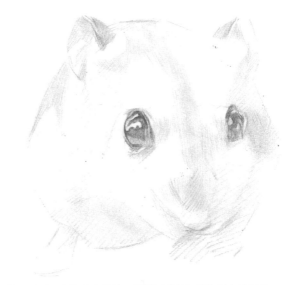

⑤ 用色調表達出倉鼠的背光面，將深色的耳朵畫出來。

⑥ 畫出整體的明暗關係，頭部中間的毛髮是比較深的。

步驟 3 深入塑造

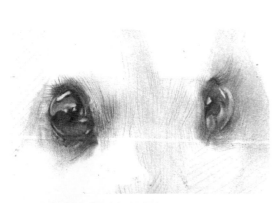 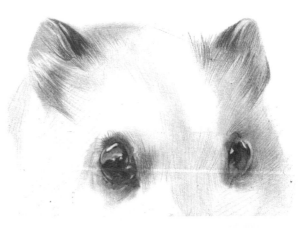

⑦ 深入刻畫眼睛，眼睛的外緣有一道反光，注意高光的形狀。眼睛周圍毛髮的處理需要畫實，注意眼瞼與毛髮銜接處的刻畫。

⑧ 耳朵的刻畫需要表達毛髮固有色，耳朵與頭部銜接處有長長的毛髮遮擋。

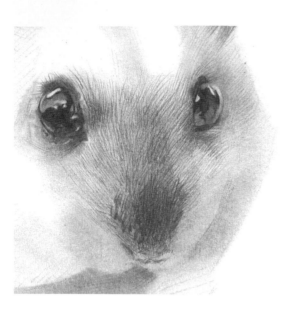

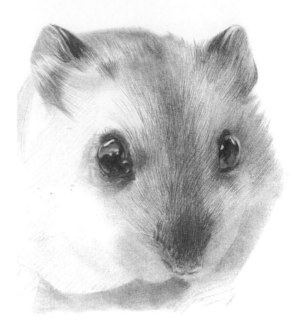

09 鼻子上毛髮的處理要先畫一層灰色調，擦揉成色塊之後在上面疊線，畫線一定要有規律地從鼻尖往頭頂方向排。

10 順著鼻子往上用線條表現毛髮的紋理，中間有一道深色毛髮，兩側較淺些。

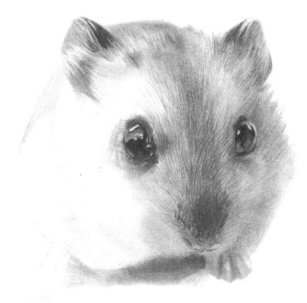

11 倉鼠的輪廓邊緣是不規則的，要虛一些，將爪子的外形與體積刻畫出來。

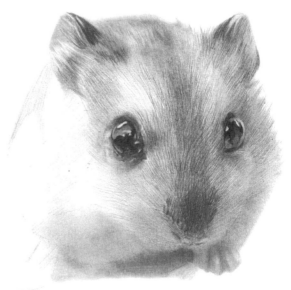

12 加深暗部，注意區分臉部與頸部的空間。

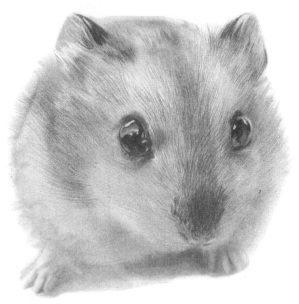

⓭ 完成倉鼠受光面的繪製，同樣用深色的毛髮繪製區分頭與身體。

┌─────────────────┐
│ 步驟 **4**　整體調整 │
└─────────────────┘

⓮ 勾畫毛髮質感以及鬍鬚，鬍鬚可以畫得粗一些。

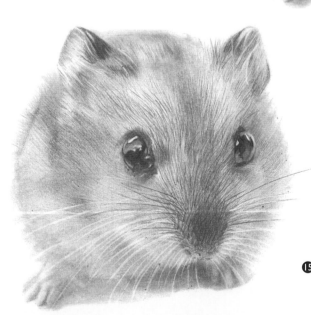

⓯ 用橡皮畫出暗部裡的鬍鬚以及亮的毛髮。

2.7 豚鼠

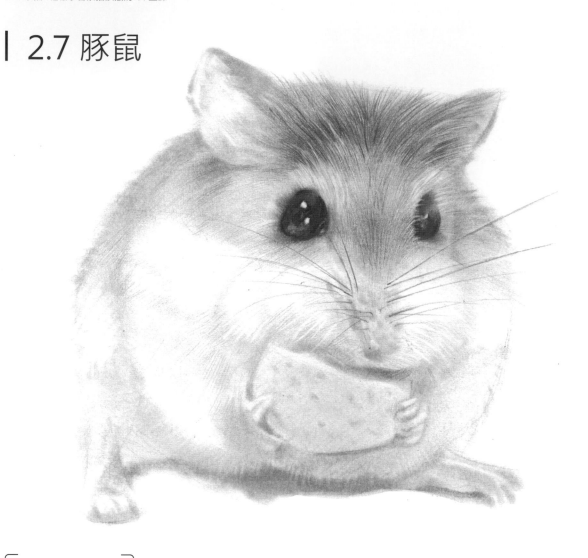

步驟 **1** 構圖

01 豚鼠外輪廓是一個圓球形，先找出圓形輪廓，再用對比的方法找到 "吃貨" 的嘴與餅乾位置。

02 畫出眼睛的位置，大概的標示一下五官位置與外形。

步驟 2　鋪黑白灰層次

❸ 確定眼睛的明暗關係,疊加色調時,慢慢加深。

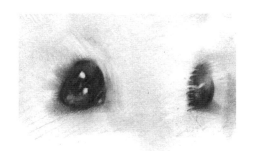

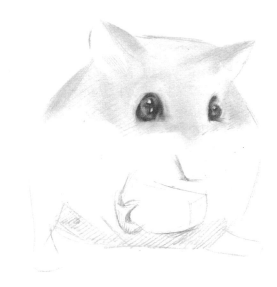

❺ 深入刻畫眼睛,加深眼睛的固有色。

❹ 將豚鼠的深色固有色以及明暗畫出來。

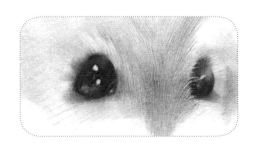

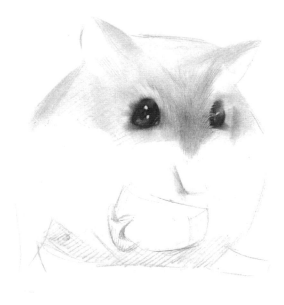

❻ 順著眼睛畫出毛髮的紋理,著重刻畫固有色深的毛髮。

步驟 3　深入塑造

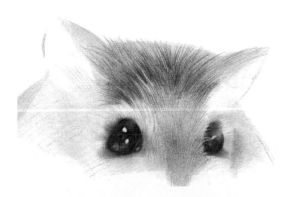

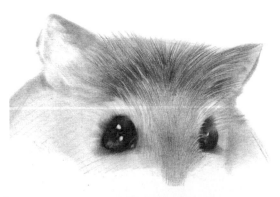

❼ 往上畫出額頭處的毛髮,注意比較深的毛髮處理方式。

❽ 刻畫耳朵上的毛髮,注意厚度的表現。

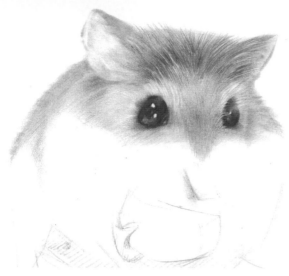

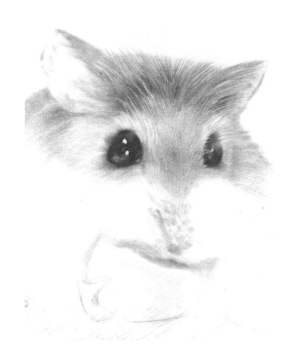

❾ 順著耳朵的陰影畫出背部的毛髮，注意虛實的處理。

❿ 鼻子與嘴巴的刻畫，鼻子上面是小灰點，可以用紙筆繪製，嘴巴因為在吃東西，有一點變形。

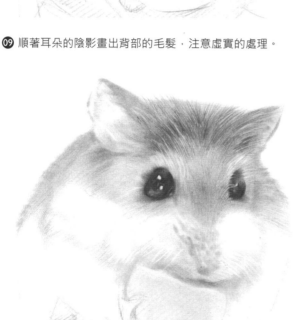

⓫ 用紙筆簡單的描繪出豚鼠的身體結構，注意毛髮的虛實處理。

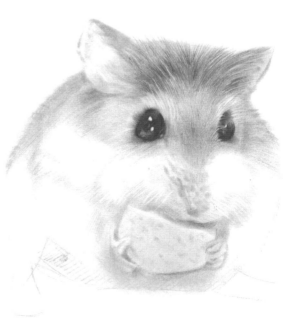

⓬ 刻畫出爪子以及抱著物體的大致形狀。

步驟 **4**　整體調整

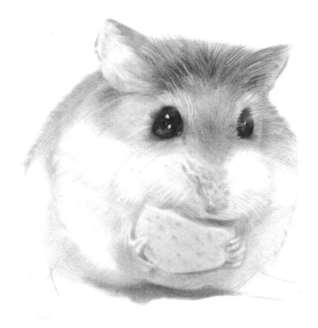

⓭ 身體暗部的處理不需要太實，用淺灰調虛化整理即可。為了突出頭部為主體，將頭部毛髮再刻畫一次。

⓮ 將暗部的毛髮擦出髮絲的效果，再刻畫雙腳。

⓯ 畫出鬍鬚，再整體調整畫面的虛實以及輪廓線。

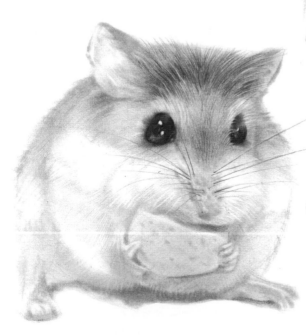

| 2.8 松鼠

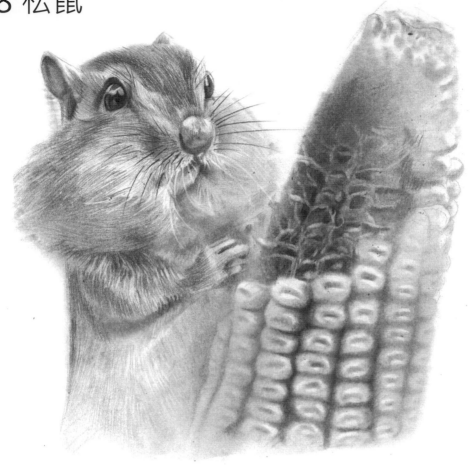

> 步驟 **I** 構圖

01 對比松鼠和玉米的大小比例，畫出它們的位置。

02 畫出松鼠頭部五官的具體外形，確定松鼠小短爪與玉米的關係。

步驟 **2**　鋪黑白灰層次

❸ 依據光線畫出松鼠的明暗關係。

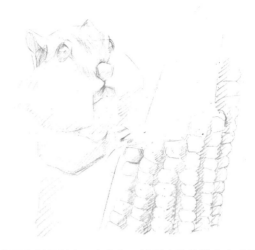

❹ 將玉米詳細刻畫。先將每一排玉米粒整體畫上暗面，再分出每顆玉米粒的明暗。

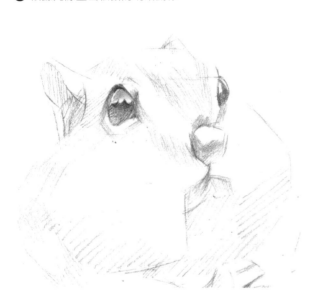

❺ 眼睛的刻畫重點在高光的外形與位置，高光可以表現眼睛表層的質感。

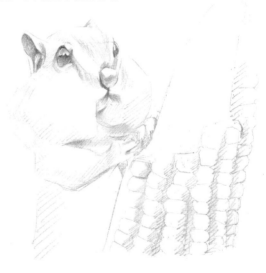

❻ 進一步確定頭部的明暗關係，耳朵裡面色調深，外面的是灰色調。

步驟 **3**　深入塑造

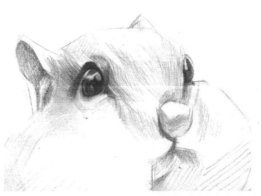

❼ 深入刻畫眼睛，在剛才的基礎上加深眼球。繪畫時，眼瞼的虛實、厚度刻畫都比較重要。

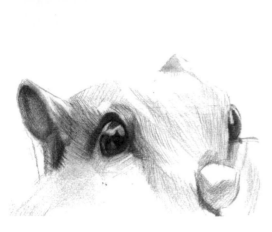

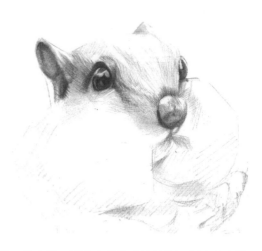

08 刻畫耳朵，耳朵是毛茸茸的效果，可以用 "磨" 的形式畫線。眼睛與耳朵中間區域的毛髮可以 "磨" 上色調後，用畫線表示毛髮。

09 鼻子是一塊肉墊，因此上面的毛比較短，刻畫出立體感即可。鼻子與眼睛中間區域則用短線畫毛髮。

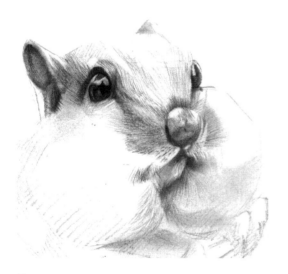

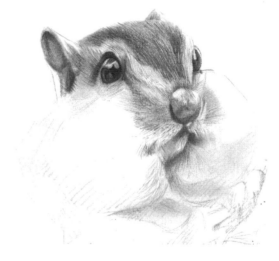

10 畫出調子表現毛髮的紋理，注意看嘴巴的凹凸結構，下唇含在裡面，腮幫子是圓圓的。

11 額頭的毛髮處理以及固有色的區分，額頭的毛色顏色比較深，可以多疊加幾次。

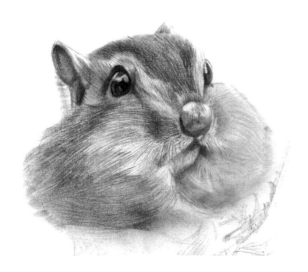

12 完成頭部，頭部的毛髮都是先畫出毛髮固有色的灰調子後再畫線，注意邊緣處虛化。

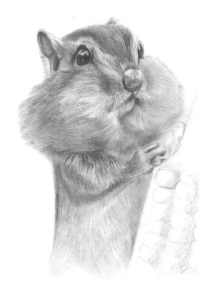

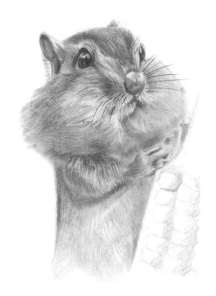

⓭ 身子上的毛髮繪製與臉上一樣，但要注重虛實關係的處理，爪子區域實，往下虛化。

⓮ 畫出鬍鬚，鬍鬚可以用粗線畫，也可以用橡皮擦出來。

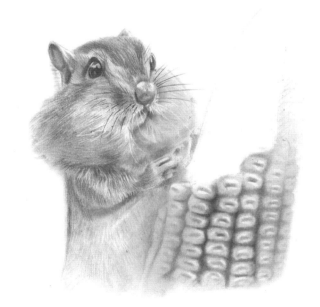

⓯ 深入刻畫出米粒，玉米粒因為曬乾之後失去水分，中間有一點凹陷。

⓰ 玉米棒比較綿，所以畫線之後用紙巾擦拭一下，再用橡皮擦出結構，再畫出凹陷處的深色。

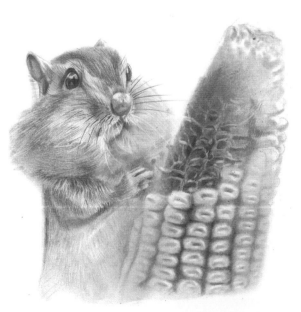

| 2.9 蝸牛

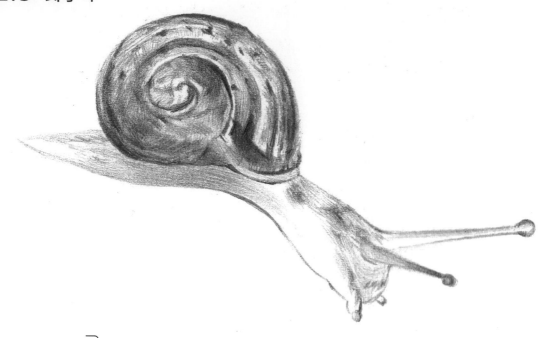

⌈ 步驟 **1** 構圖 ⌉

01 先勾出蝸牛的殼與軟體部分的輪廓。

⌈ 步驟 **2** 鋪黑白灰層次 ⌉

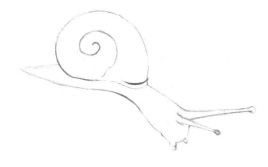

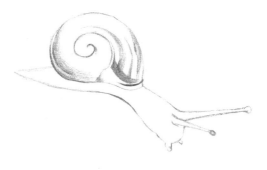

02 畫出蝸牛的大概形態，重點描繪蝸牛的觸角和殼。

03 畫出蝸牛的陰影關係，邊緣要留出反光。

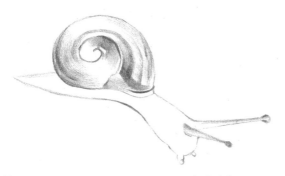

04 畫出外殼的灰色調，並塑造觸角的大致體積。

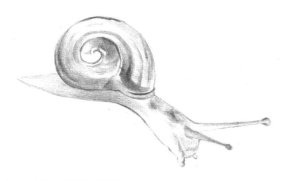

05 確定蝸牛整體的明暗。

步驟 **3**　深入塑造

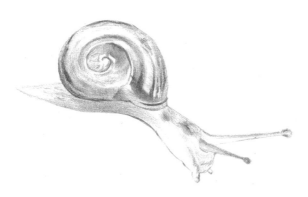

06 塑造蝸牛殼的受光面，使蝸牛螺旋的體積感更強烈。

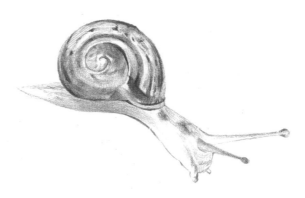

07 深入刻畫出蝸牛殼的花紋細節，再整體加深蝸牛殼的固有色。

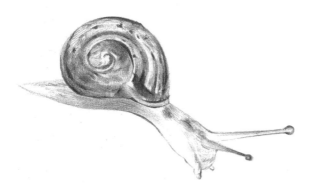

08 再刻畫一次蝸牛殼的受光面小細節，加深觸角。

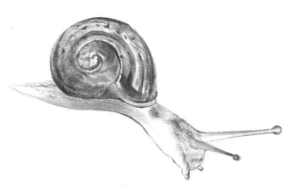

09 深入刻畫頭部以及軟體。

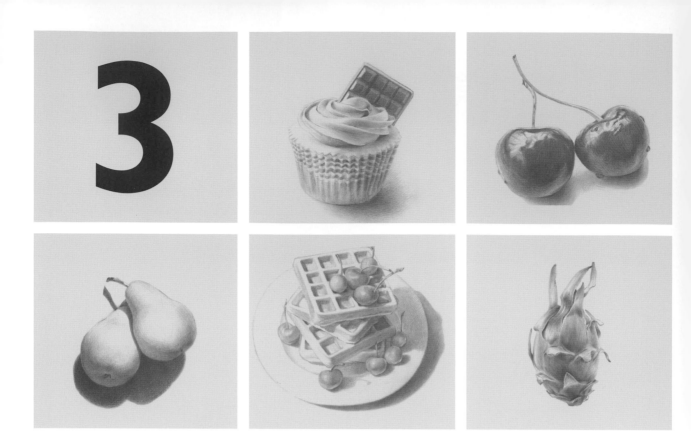

静物實例繪製詳解

CHAPTER

3.1 冰淇淋蛋糕

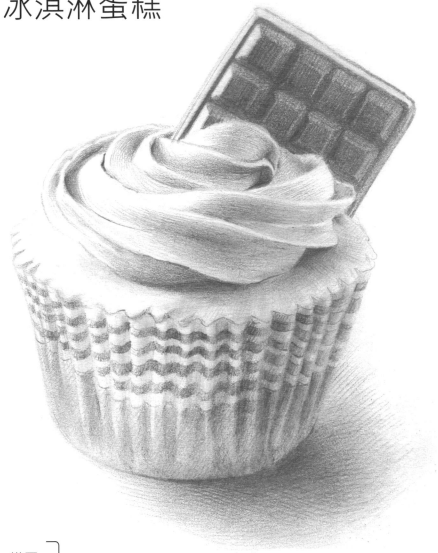

> 步驟 **1** 構圖

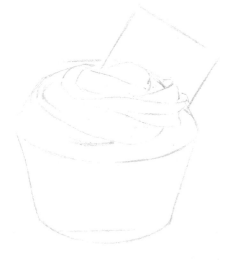

01 先找到蛋糕的輪廓，整體造形可以分解為
由一個柱狀和一個半球體構成。

02 勾勒霜淇淋層次，並畫出巧克力的位置。

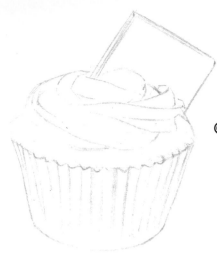

03 勾勒蛋糕霜淇淋杯紋。

[步驟 **2** 鋪黑白灰層次]

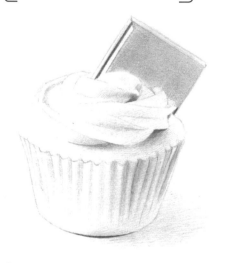

04 依照光源區分明暗關係，圖中的霜淇淋蛋糕的固有色有不同層次，要注意區分。

05 繼續加強暗部，畫出霜淇淋蛋糕杯的皺褶。

06 劃分出巧克力小塊部分，紙杯紋理要注意區分亮部和暗部。

07 加深暗部，注意暗部中的反光。

步驟 ③ 深入塑造

09 深入巧克力的細節，加深整體，再加深凹陷部分，留出亮面。

08 深入刻畫霜淇淋部分，霜淇淋旋轉的花紋注意走向與反光襯托形體。

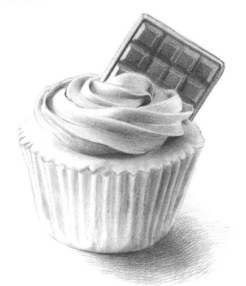

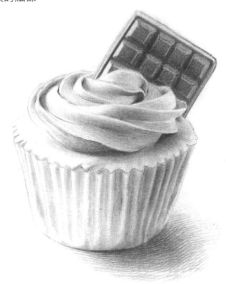

10 繼續刻畫巧克力，霜淇淋的暗部與陰影加深，畫出蛋糕紙紋的細節。

11 加深巧克力，分出畫面的色調層次，影子呈漸層效果。

12 完成整體，根據杯子皺褶變化畫出上面的花紋。

| 3.2 鬆餅

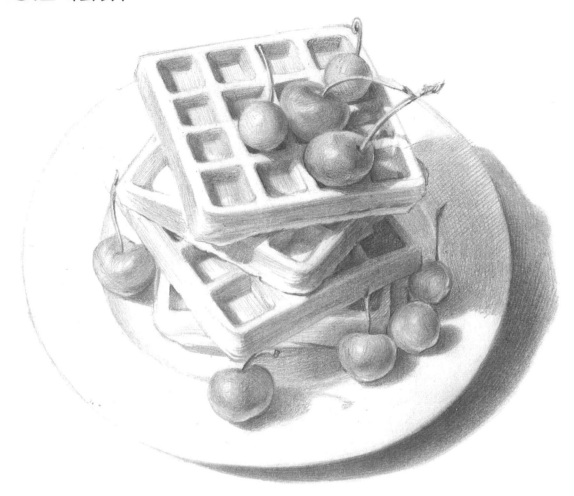

$$步驟 \boxed{1} \quad 構圖$$

01 先畫圓盤的十字輔助線，再找出上下左右位置。

02 用切線逐步切出圓盤大致的形狀。

⓷ 再根據外輪廓畫出圓盤內圓。

⓸ 找出每塊鬆餅大致的位置。

⓹ 依據近大遠小的透視原理，畫出每一塊鬆餅的厚度和堆砌的感覺。

⓺ 再根據方體的結構畫出鬆餅凹陷的部分。

步驟 **2** 鋪黑白灰層次

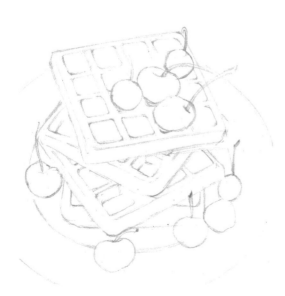

⓻ 櫻桃有大有小，並且方向都不一樣。

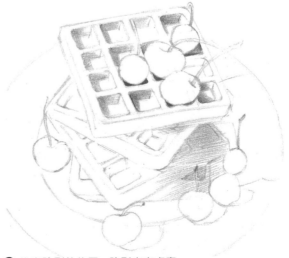

⓼ 找出陰影的位置，陰影也有虛實。

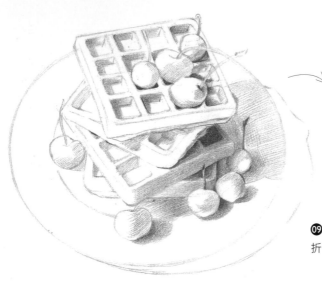

09 找出櫻桃的暗部，並勾勒出盤子的影子。注意鬆餅轉折面與凹槽等細節的刻畫。

10 畫出盤子的陰影，注意近實遠虛的原理。

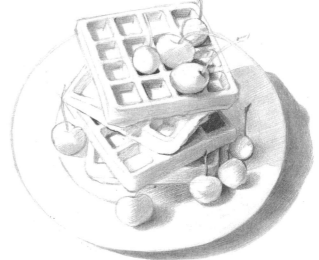

步驟 **3** 深入塑造

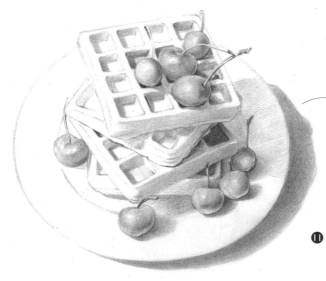

11 深入刻畫櫻桃，注意留出反光和高光。

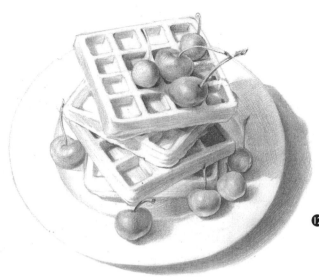

⓬ 豐富鬆餅暗部，注意鬆餅疊加的層次塑造。

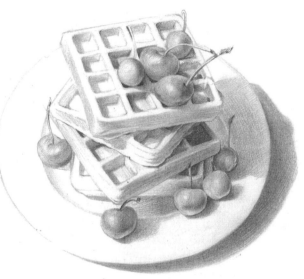

⓭ 整體加深畫面的暗部，上面的鬆餅較淺，而下面的較深。

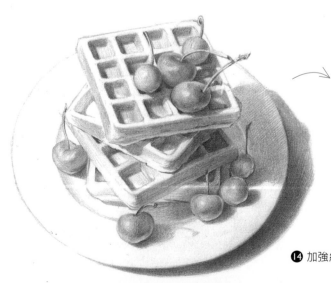

⓮ 加強細節部分，特別注意明暗交界線的明暗變化。

| 3.3 蓮蓬

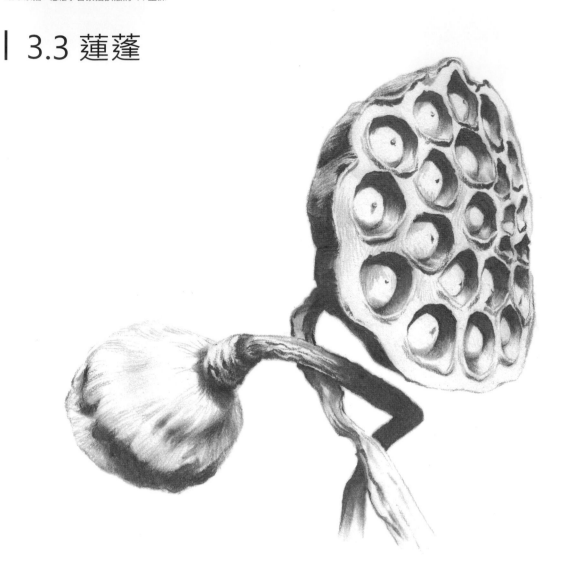

[步驟 **1** 構圖]

01 用輕鉛勾勒大致的輪廓。

02 勾出完整的輪廓。

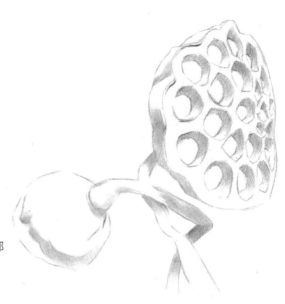

步驟 **2** 鋪黑白灰層次

❸ 在確定的輪廓形中找出蓮蓬上的蓮子。

❹ 觀察光源方向，確定暗部位置。可以用紙筆柔化暗部的整體色調。

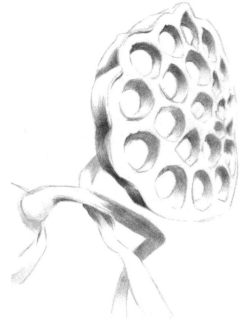

步驟 **3** 深入塑造

❺ 用深鉛加深畫面最重處，並用紙筆擦勻。注意色調在轉折處要畫實。

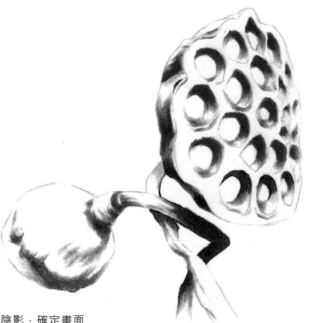

❻ 畫出畫面整體的暗部與陰影，確定畫面色調整體的對比度。

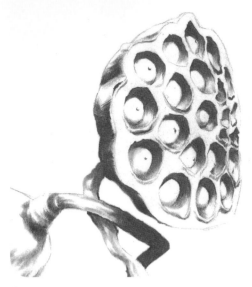

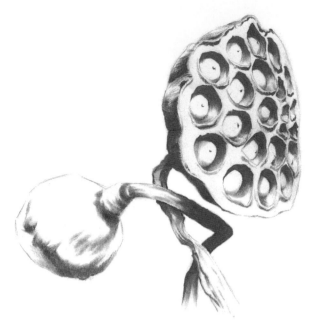

07 用削尖的鉛筆勾出深色處的細節部分，
特別是受光面與蓮子凹槽的厚度刻畫。

08 注意明暗交界線處的明暗會有變化。注意刻畫出蓮藕
乾癟的質感。

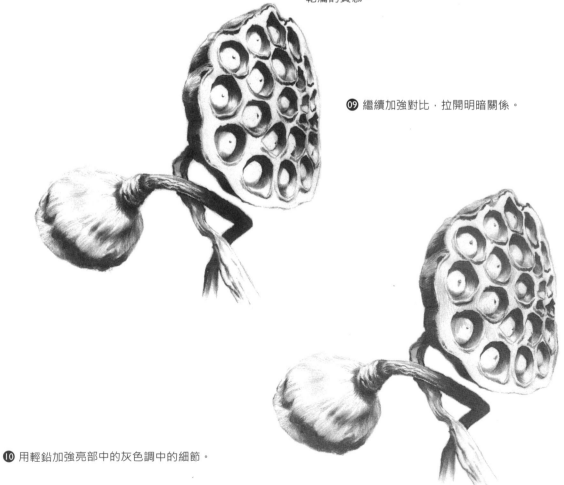

09 繼續加強對比，拉開明暗關係。

10 用輕鉛加強亮部中的灰色調中的細節。

| 3.4 玫瑰

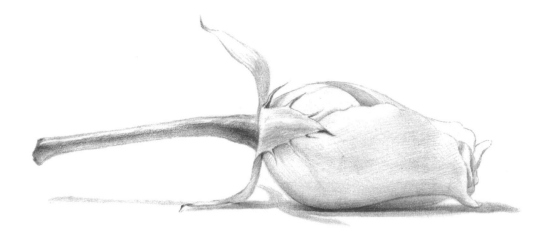

步驟 **1** 構圖

01 勾出玫瑰大致輪廓。

02 完整葉片形狀,花枝比較粗,畫出它的外形。

03 完整玫瑰花瓣,注意頂面花萼的刻畫。

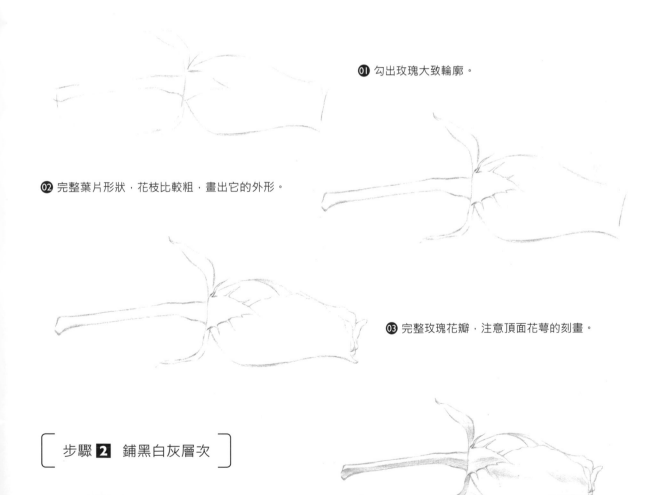

步驟 **2** 鋪黑白灰層次

04 找出暗部,大致的畫出固有色中的黑白灰關係。

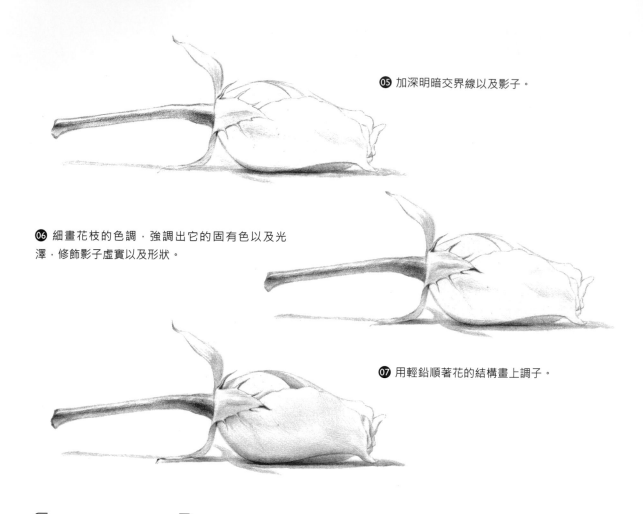

05 加深明暗交界線以及影子。

06 細畫花枝的色調，強調出它的固有色以及光澤，修飾影子虛實以及形狀。

07 用輕鉛順著花的結構畫上調子。

[步驟 **3** 深入塑造]

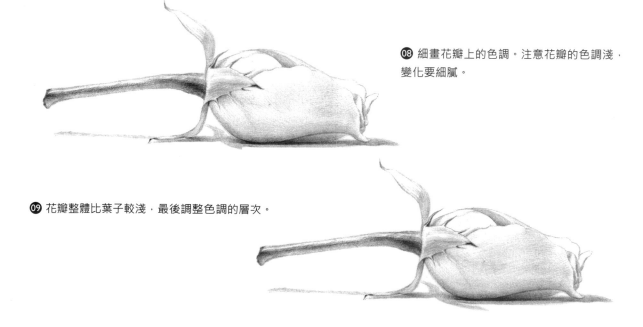

08 細畫花瓣上的色調。注意花瓣的色調淺，變化要細膩。

09 花瓣整體比葉子較淺，最後調整色調的層次。

3.5 南瓜

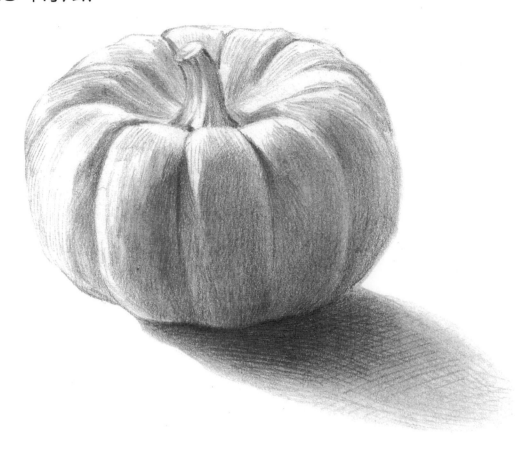

> 步驟 **1** 構圖

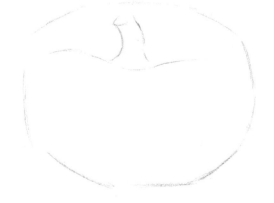

01 找出頂面和底面的位置，中間轉折面的位置要畫出來。

02 依據找出的點畫出南瓜的外輪廓，注意中間轉折面的輪廓線外形。

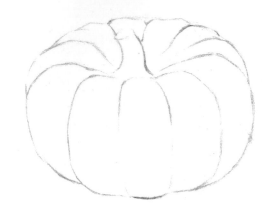

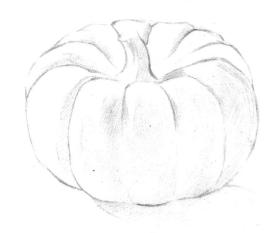

步驟 **2** 鋪黑白灰層次

❸ 明確的畫出南瓜形狀，它的大小要有所區分。

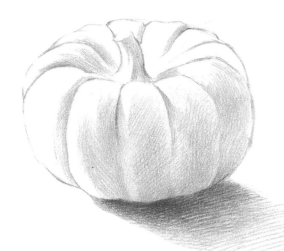

❹ 大致找出明暗交界線的位置，畫出暗部。

❺ 在暗部整體加深影子，注意由深到淺的變化。

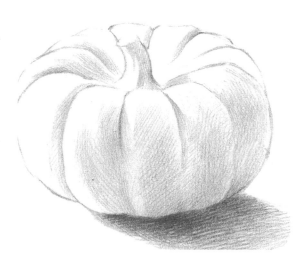

❻ 繼續在暗部加深，加強南瓜外殼的轉折效果。

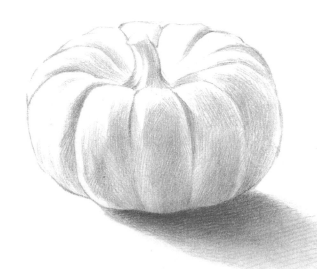

❼ 用紙巾將線條擦拭柔和，注意暗部色調的統一。

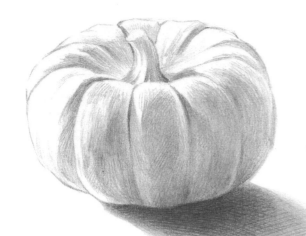

08 繼續加深暗部，特別是明暗交界線的變化要豐富。

步驟 **3** 深入塑造

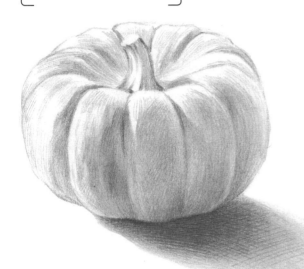

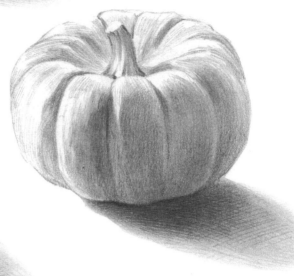

09 將南瓜頂面做到前亮後虛的效果。

10 持續整體加深，刻畫出南瓜瓣的轉折線。

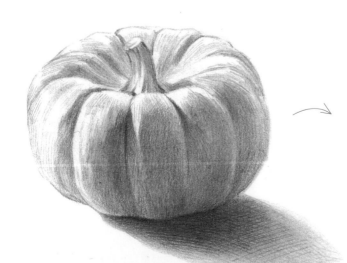

11 最後調整整體，注意光源的刻畫與受光面、高光的強調。

3.6 聖女蕃茄

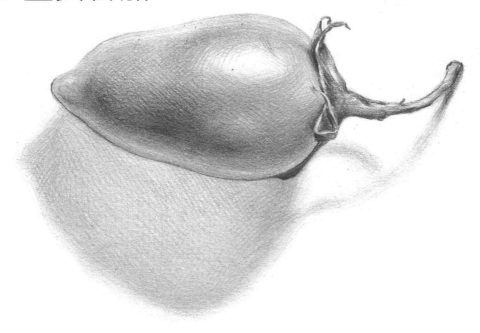

步驟 **1** 構圖

01 先找水果最關鍵幾個點的位置。

02 依據外形的點再完成整體形狀。

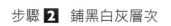
步驟 **2** 鋪黑白灰層次

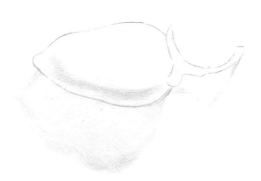

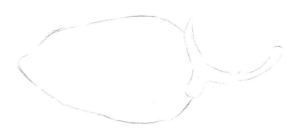

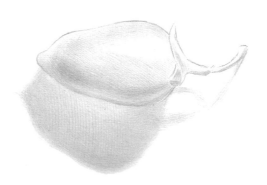

03 找到明暗交界線和影子位置。

04 整體加深，留出高光和反光部分，再用紙巾擦拭柔和。

05 加深聖女蕃茄的葉子和枝幹，以突出葉子和枝幹的木 **06** 果皮光滑，所以暗部有明顯的反光。
質質感，所以色調比較灰，要注意葉片厚度的表現。

步驟 **3** 深入塑造

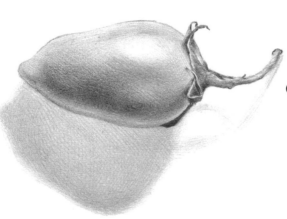

07 加深暗面，統一果子的色調，加強果皮的光澤度。

08 用輕鉛畫於亮面中的淺灰面。

09 最後完成果梗的影子，注意虛實變化。

∣ 3.7 一對西洋梨

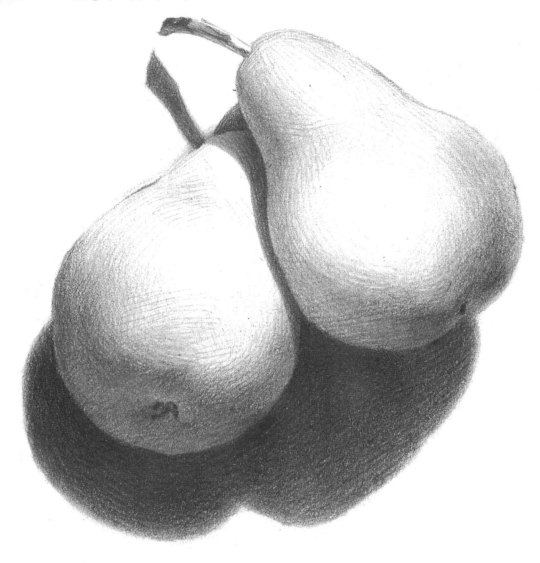

> 步驟 **1** 構圖

01 勾畫出兩顆梨的大致形狀。

02 再切出單個形狀。

03 最後找到影子的位置。

步驟 **2** 鋪黑白灰層次

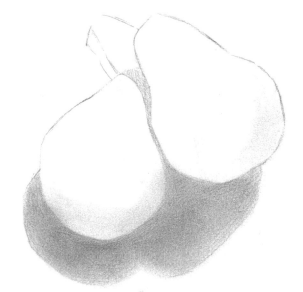

04 在影子處畫線，順帶向暗部畫線，並用紙巾擦拭柔和。

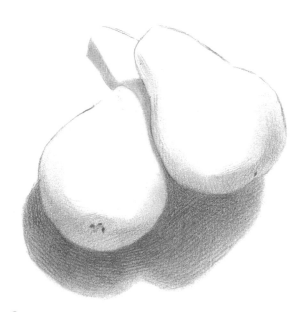

05 在暗面畫線，畫出果臍的位置。

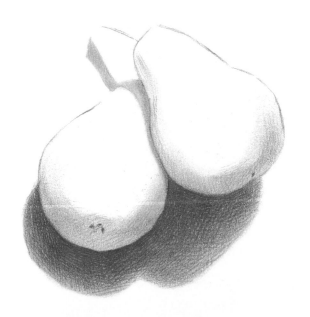

06 拉開影子和梨子的明暗對比關係。

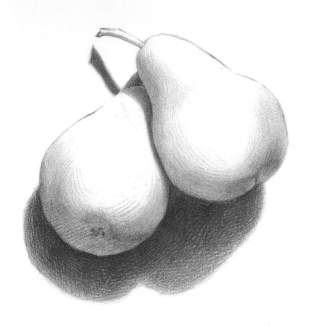

07 加深暗面，注意果梗的影子形狀。

步驟 **3** 深入塑造

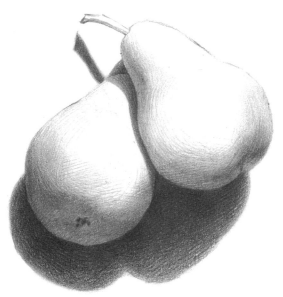

08 從暗面延伸到灰面，兩顆梨重疊部分影子形狀根據梨的結構變化在變化。

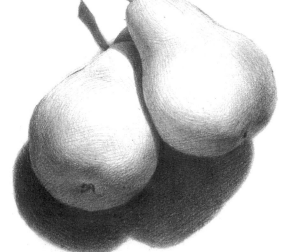

09 柔和影子和梨的邊緣線，注意反光的處理，明暗面之間要用灰調子做出漸層效果。

| 3.8 櫻桃

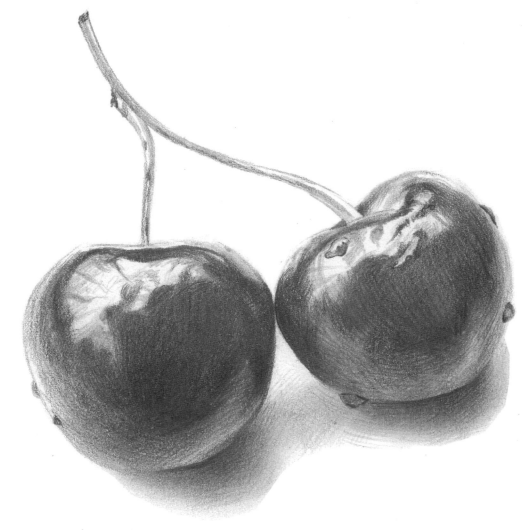

[步驟 **1** 構圖]

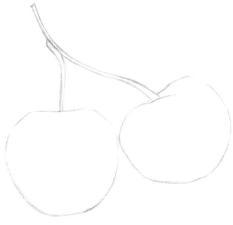

01 勾出櫻桃的形狀，找出果梗的走向。

02 完整果梗形狀，線稿確定。

步驟 2 鋪黑白灰層次

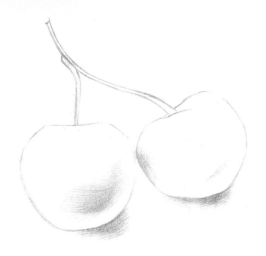

03 從最深處開始畫，確定受光面與背光面的區域。

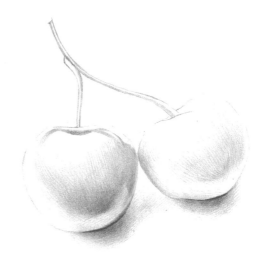

04 順著櫻桃物體的結構畫上灰面。

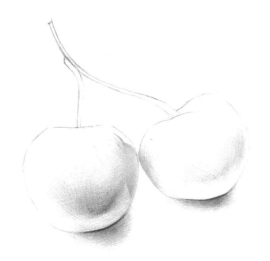

05 加深影子處櫻桃的邊緣線，整體強調明暗交界線。

06 開始深入櫻桃光滑的質感，將鉛筆換成型號4B以下的筆，削尖筆後慢慢的畫。

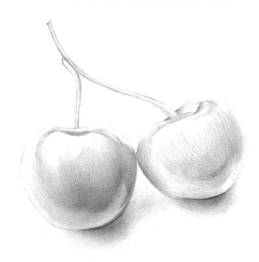

07 亮面、灰面分界線較明顯，反光需要給一個亮灰色調。

步驟 3　深入塑造

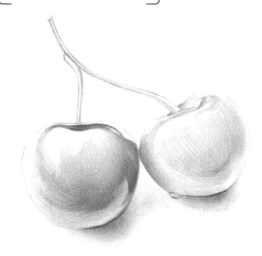

08 加重深色線條，注意暗部到灰部的漸層。

09 再次加強亮面灰面分界線，畫出光澤度。

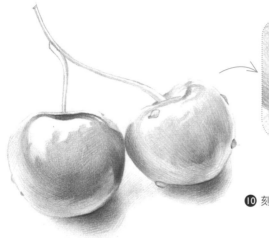

10 刻畫櫻桃上的小水珠，水珠邊緣深，中間透明。

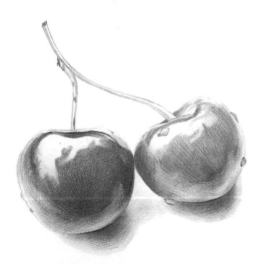

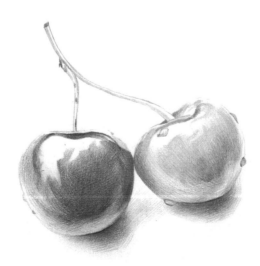

11 整體加強固有色，邊緣線虛化。

12 整體加深，注意兩顆櫻桃的色調對比，反光深一度，邊緣虛化。

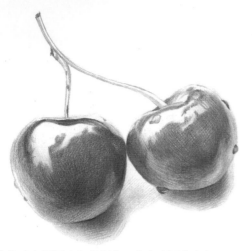

❸ 注意灰面黑白灰的變化，將水珠區分出來。

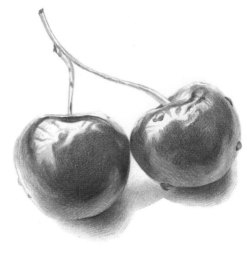

❹ 用深鉛加深重色，開始刻畫高光處的亮灰色。

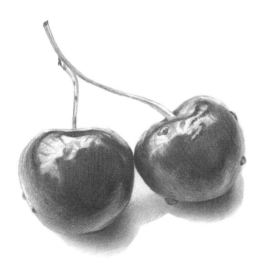

❺ 再次加強刻畫受光部以及櫻桃果梗。

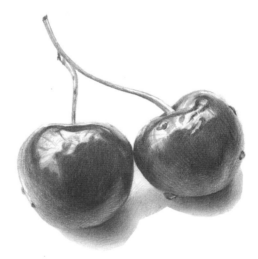

❻ 用紙筆將線條柔和，畫出櫻桃表面反光的效果。

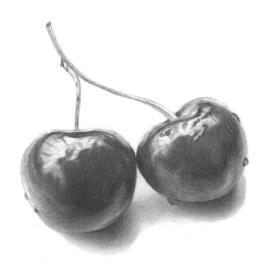

❼ 用7B或8B的鉛筆加深暗部最重處。

| 3.9 火龍果

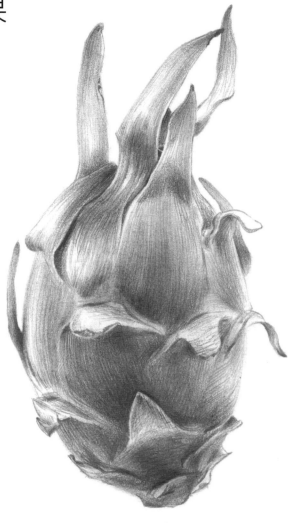

[步驟 **1** 構圖]

01 勾出大致形狀，將火龍果大略畫出橢圓形。

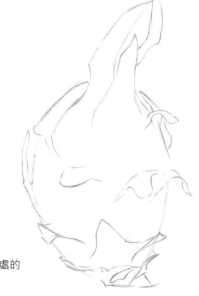

02 再畫出火龍果身上每一處的葉片形狀。

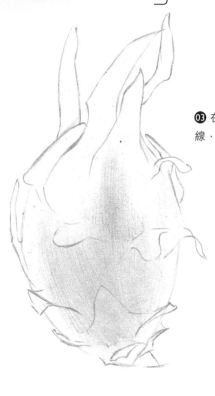

03 在暗部順著莖葉生長方向畫線，並擦勻。

04 繼續加深暗部。

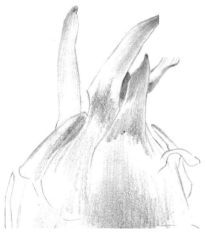

05 找到葉片較深的地方，用軟鉛（即B型鉛筆，一般從2B用起）開始畫出固有色。

06 順著向上生長的方向畫線，使之加深。

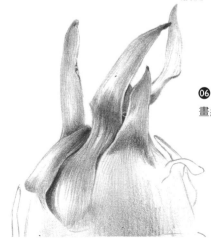

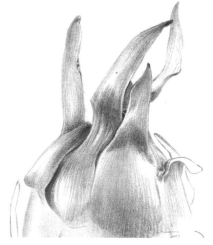

07 留著高光處，畫出植物表皮光滑的質感。

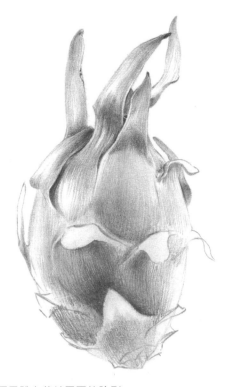

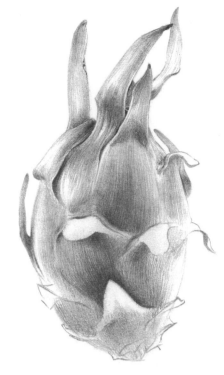

⓼ 加深果體上葉片周圍的陰影。

⓽ 繼續在中間加深，留出兩邊的亮部。

步驟 **3** 深入塑造

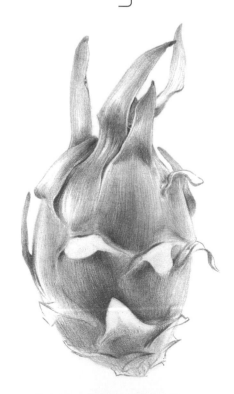

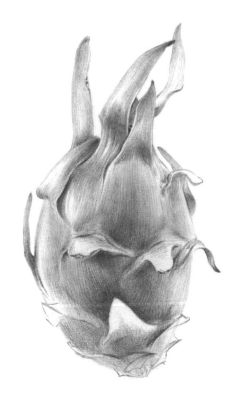

⓾ 只留出展開的葉片，畫實葉片與表皮的銜接部分。

⓫ 在葉瓣的暗部加深。

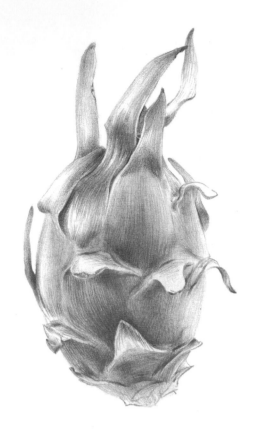

⓬ 依次在葉片上畫線，刻畫出它的質感和厚度。

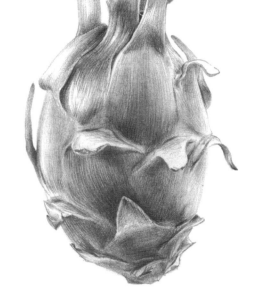

⓭ 用紙巾將調子擦得柔和一點。

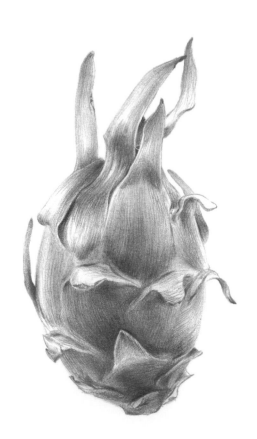

⓮ 加深暗部，觀察整體，並適當調整。

3.10 柿子

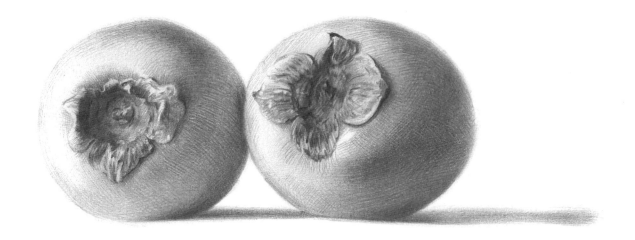

步驟 **1** 構圖

01 柿子的外形就是一個圓形，所以定好兩個柿子的大小位置，即可按照圓形來畫柿子。

02 畫出萼片的具體外形，並確定柿子的輪廓形狀。

步驟 **2** 鋪黑白灰層次

03 依據畫面光源，畫出柿子的明暗交界線。

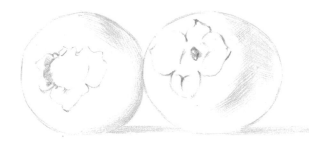

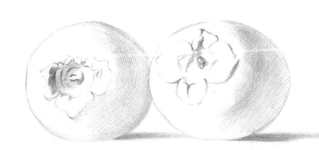

04 明暗交界線上實下虛，因為接近地面的區域受反光影響。

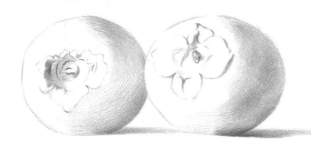

⑤ 繪製整體的暗部，柿子暗部到邊緣線
處虛化，不要將輪廓線畫實，只將地面接
觸的區域加深、畫實即可。

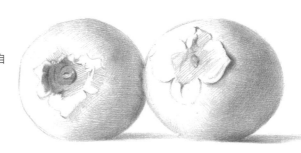

⑥ 漸層暗部色調到亮部，色調漸層自
然，色調柔和，塑造出球體的體積感。

```
步驟 3  深入塑造
```

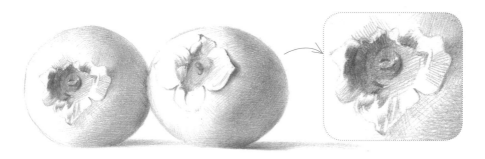

⑦ 繪製柿子的葉萼
與果梗，中間是一個
圓形的平面。

⑧ 加深明暗交界線，用灰色調慢慢漸
層到亮面。

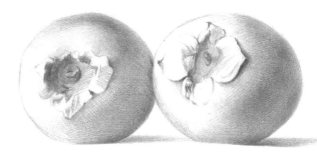

⑨ 細畫萼片的背光面，用短線組合小
面刻畫萼片的質感。

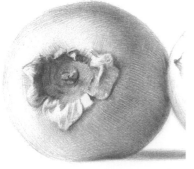

⑩ 刻畫受光面，繼續用短線組合，高
光留白出來。

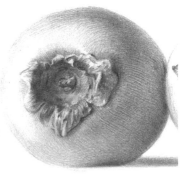

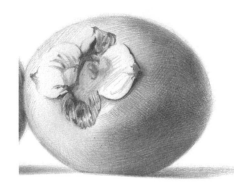

⓫ 同理繪製右邊的柿子，線刻畫受光面的灰色調，刻畫明暗交界線的虛實變化，再細畫萼片的紋理。

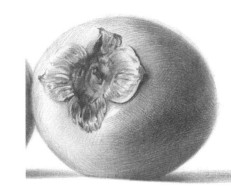

⓬ 完整的畫出萼片，並細畫萼片的厚度。

步驟 **4**　整體調整

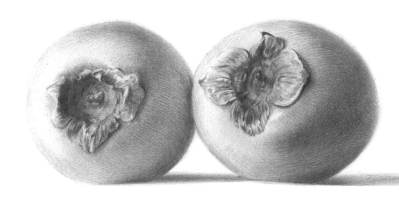

⓭ 整體調整柿子的色調，將反光表現出來，還要將萼片在柿子上的影子刻畫出來。

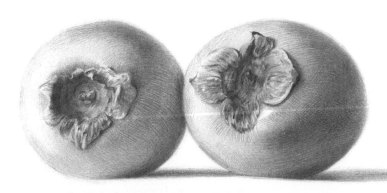

⓮ 細畫受光面，並將高光刻畫出來。

3.11 高腳杯

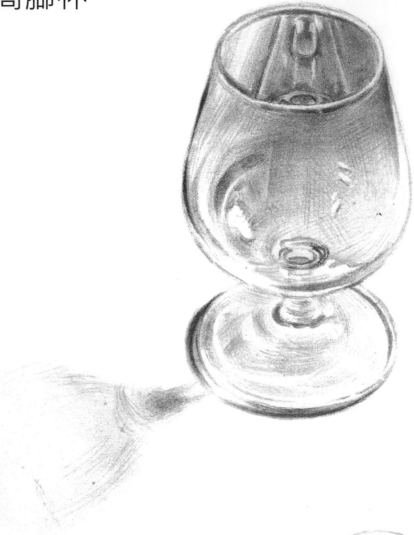

[步驟 **I**　構圖]

01 畫出杯身的高度。

02 根據軸線畫出杯身的對稱形狀。

步驟 2　鋪黑白灰層次

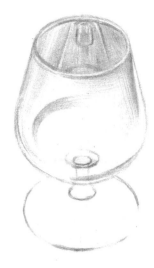

03 完整高腳杯外形,畫出杯子的暗部。

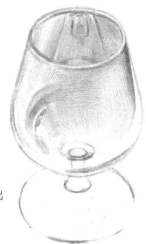

04 將杯子的明暗區分出來。

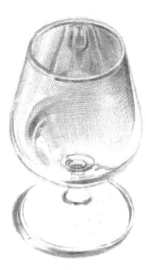

05 畫出底座的厚度,可以用影子來襯托底座的厚度。

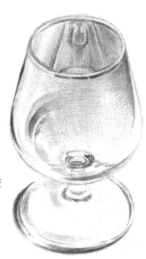

06 加深重線的地方,刻畫出底座的形體。

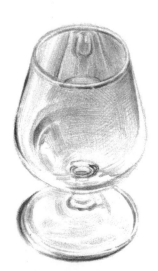

07 繼續在中間的灰色調處加深。

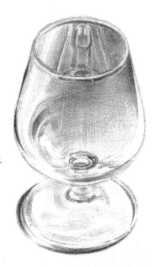

08 用紙巾擦均勻,使杯子有光滑的質感。

步驟 **3** 深入塑造

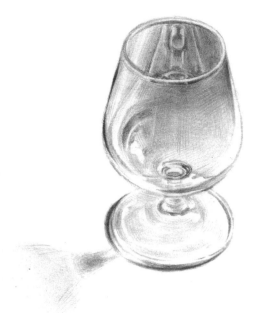

⑨ 找出半透明狀的影子，進行近實遠虛的處理。

⑩ 提亮高光，注意高光的外形比較確定。

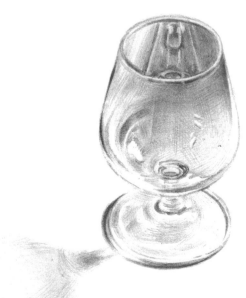

⑪ 觀察整體，加深整體。

| 3.12 酒瓶

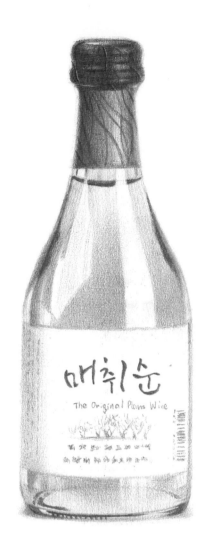

步驟 **1** 構圖

01 畫出瓶子的高度。

02 測量瓶子寬高比例,畫出寬度,再找到中分線。

03 用對稱手法畫出外形。

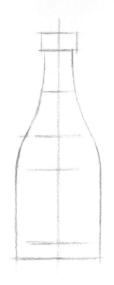

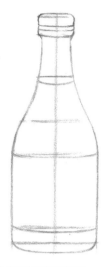

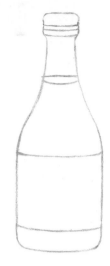

④ 分別找到商標、瓶口的位置，標記出來。

⑤ 畫出商標紙與瓶口。

⑥ 擦掉輔助線，瓶子的線稿就出來了。

步驟 2 鋪黑白灰層次

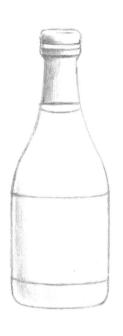

⑦ 畫出明暗交界線，瓶子是圓柱體，明暗交界線是依附在輪廓線的直線。

⑧ 完整的畫出明暗交界線，反光可以留出來。

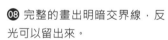

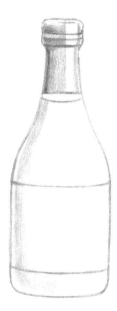

步驟 3 深入塑造

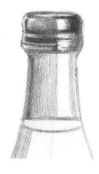

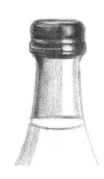

⑨ 瓶口面積小，厚度較厚，所以色調比較深，同時色調的對比要大。

⑩ 畫完瓶口的明暗，高光比較明顯，反光在輪廓上也有。

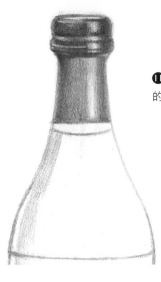

⓫ 往下繪製瓶頸處的商標紙，它的固有色比較深，高光明顯。

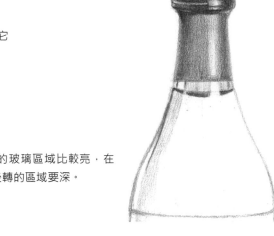

⓬ 瓶頸的玻璃區域比較亮，在弧度向後轉的區域要深。

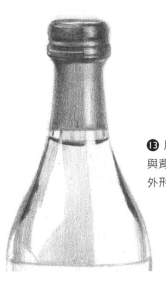

⓭ 用色塊繪製這個區域的受光與背光，這裡的色調都是有具體外形的。

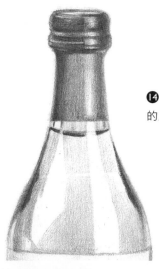

⓮ 繼續繪製色塊，刻畫深色塊的虛實變化。

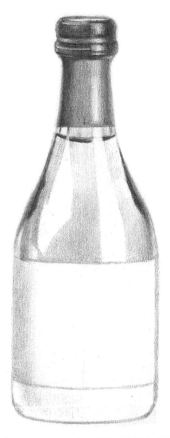

⓯ 漸層色塊虛實，往下繼續加深明暗交界線。

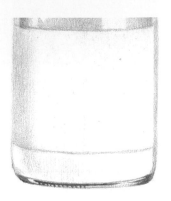

❶❻ 刻畫瓶底的厚度，注意高光
紋理的刻畫。

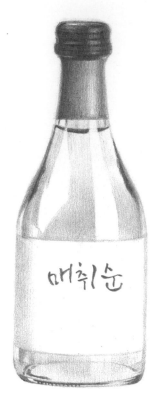

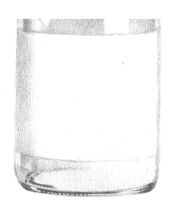

❶❼ 畫出瓶底的透視效果，注意
這裡瓶身的色調要淺，反光
要亮。

❶❽ 完成瓶底的透視，瓶身有灰
色調整體加深一度，並畫出商
標上的字。

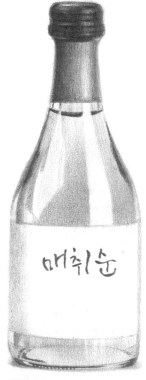

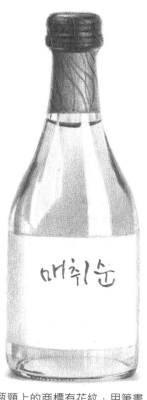

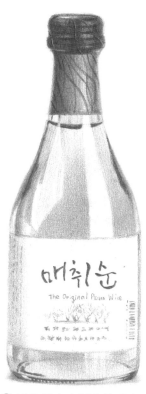

❶❾ 加深深色調，每個色塊上都有比
較均勻的色調。

❷❶ 瓶頸上的商標有花紋，用筆畫
出來。

❷❶ 最後畫出商標上的圖案，並整體
柔和一下色調。

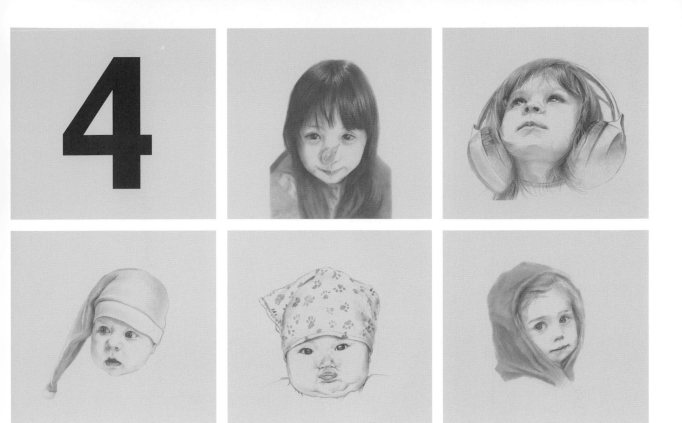

4

人物實例繪製詳解

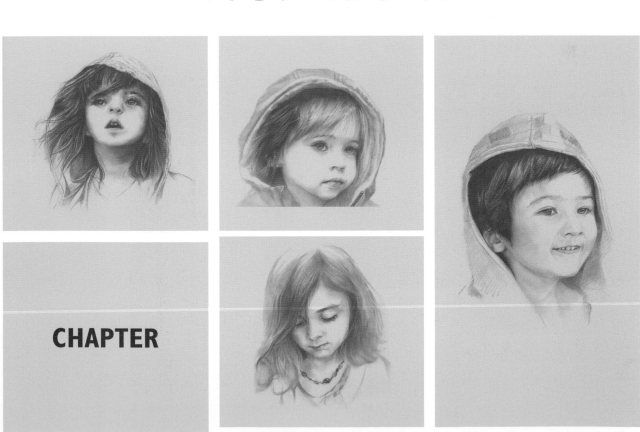

CHAPTER

| 4.1 垂眸

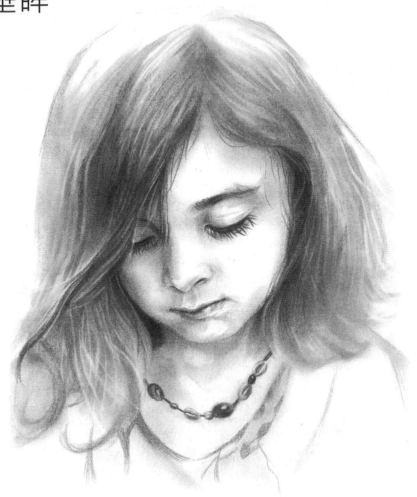

[步驟 1 構圖]

01 女孩是低頭的姿勢，所以頭頂區域比較大，注意俯視的透視角度，確定構圖，並標出五官的位置。

步驟 **2** 鋪黑白灰層次

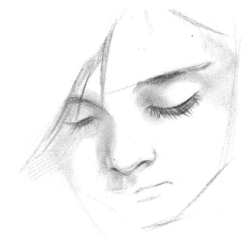

02 用灰調子把眼睛的體積位置大致的表現出來，同時畫出周圍的關係。

03 畫出鼻子的背光面，初步塑造鼻子的體積位置。

04 畫出嘴的明暗，確定臉部輪廓，注意下巴與臉頰輪廓線的走向。

步驟 **3** 深入塑造

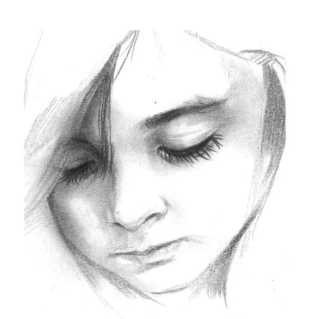

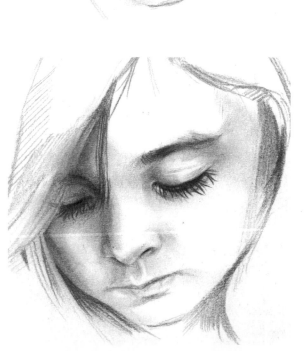

05 加深眼睛的暗部，深入刻畫眼睛。

06 深入刻畫鼻子，畫出鼻子的結構轉折。

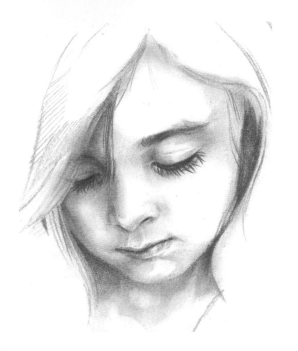

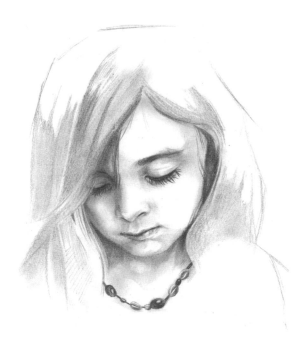

07 深入刻畫嘴，以及注意臉與頭髮的空間關係處理。

08 把頭髮大致的體積關係表現出來。

步驟 **4** 整體調整

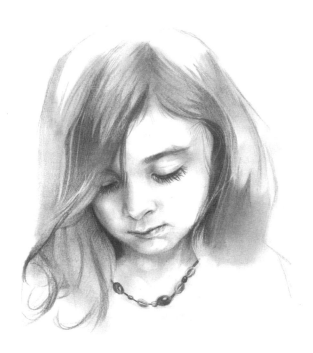

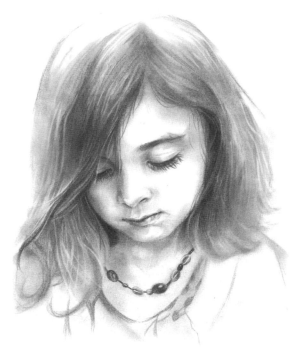

09 把近處的頭髮細節畫出來。

10 加深頭髮，畫出項鍊，整體調整黑白灰色調對比度。

| 4.2 凝視

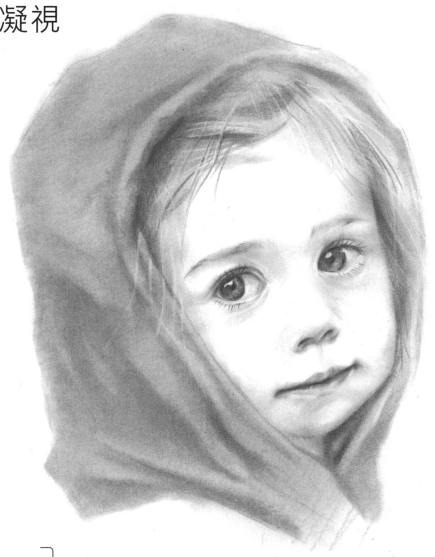

┌─────────────────┐
│ 步驟 **1** 構圖 │
└─────────────────┘

01 先畫出小孩頭部的外輪廓，找到小孩臉型與帽子的位置關係。

02 把小孩的五官的位置確定一下，用輔助線標示出來。

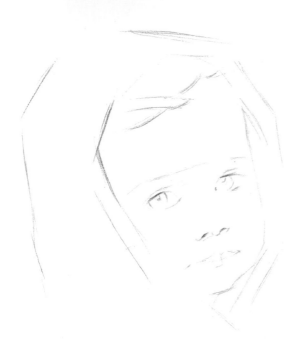

04 把眼睛的高光保留，畫出眼睛的明暗關係。

03 畫出五官的具體形體，注意小孩的眼神，要把臉頰肉嘟嘟的效果畫出來。

05 進一步確認鼻子的形體，並畫出明暗關係。

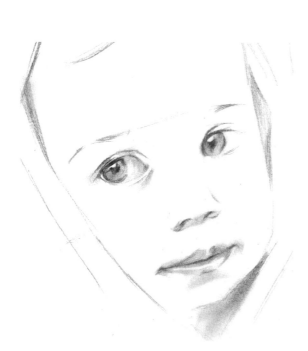

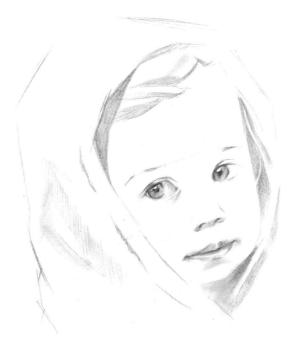

06 畫出嘴巴的明暗關係，注意唇線不要畫得太實。

07 依據頭骨位置來畫帽子的結構，它的形體與頭骨相符，皺褶與動態隨著頭骨轉動而發生變化。

步驟 **3**　深入塑造

08 深入刻畫眼睛，眼球水晶體質感需要透過強烈的色調對比表現，注意上眼瞼的虛實刻畫。

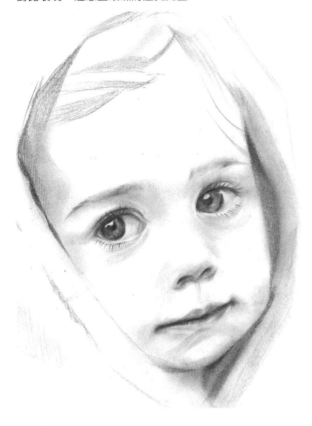

09 再一次加強眼窩、眼袋，用淺灰色調畫出鼻子的形體轉折。

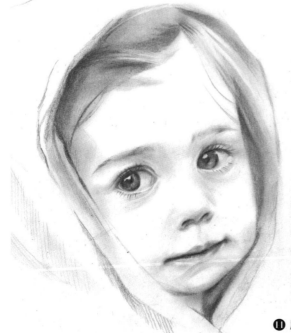

10 深入刻畫嘴，強調嘴角的細節。同步畫出頭部與帽子的空間關係。

11 用灰色調繪製頭髮的體積。

步驟 **4** 整體調整

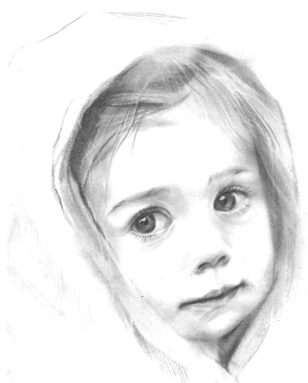

⓬ 處理臉部的背光色調，臉部皮膚白皙，所以用淺灰調
表現背光面。頭髮加強暗部，擦出亮色的髮絲。

⓭ 畫出帽子的固有色，用紙巾塗抹均勻。整體調整畫面
虛實。

| 4.3 微笑

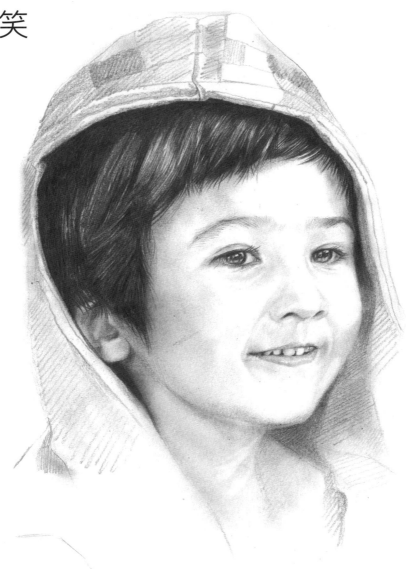

步驟 **I** 構圖

01 觀察模特兒的頭像角度以及頭像特徵。確定構圖時比
對頭部與帽子的位置,再畫出五官的位置。

步驟 2 鋪黑白灰層次

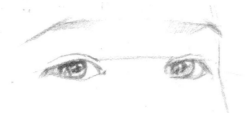

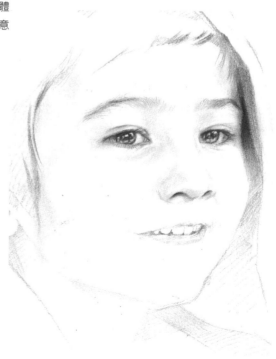

02 在確定眼睛線稿的同時，畫出眼球的明暗關係。

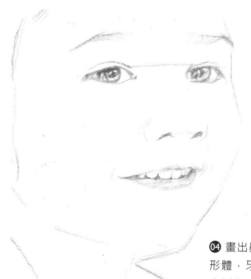

03 統一調整畫面整體的明暗關係，並修飾臉型，畫出頭、頸、肩關係。

04 畫出鼻子與嘴的具體形體，牙齒不要太刻意去刻畫。

步驟 3 深入塑造

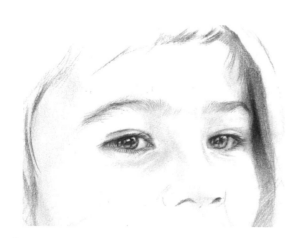

05 深入刻畫眼睛以及帽子與臉的陰影，眼睛需要透過虛實對比表現。

06 深入刻畫鼻子，重點刻畫鼻頭，塑造鼻子的形體。

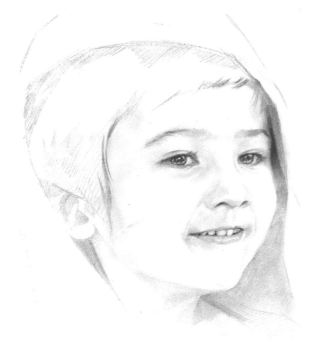 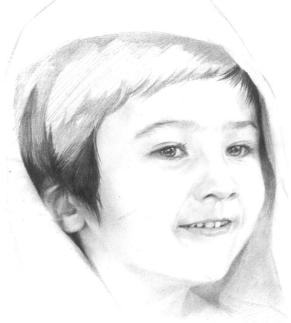

07 深入刻畫嘴，重色都在口腔內，嘴唇用均勻的灰色調繪製，畫出臉上的灰調子。

08 加深暗處的頭髮以及耳朵的刻畫，透過帽子、頭髮的繪製來修正頭部臉型。

> 步驟 **4**　整體調整

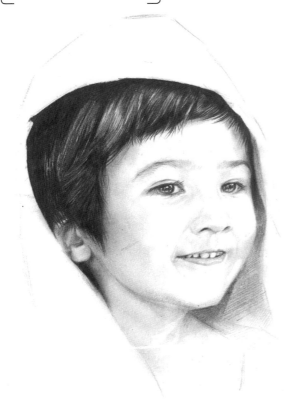 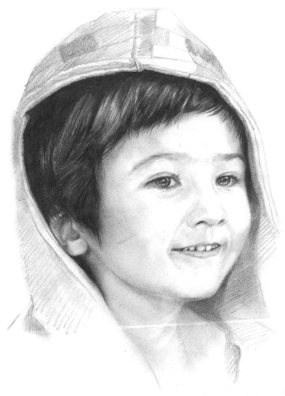

09 完成頭髮的刻畫，畫出臉部的暗部色調，並畫出頭、頸、肩三者之間的關係。

10 帽子細節處理，可以用簡單的色調畫帽子，調整畫面的整體性。

4.4 聽音樂的女孩

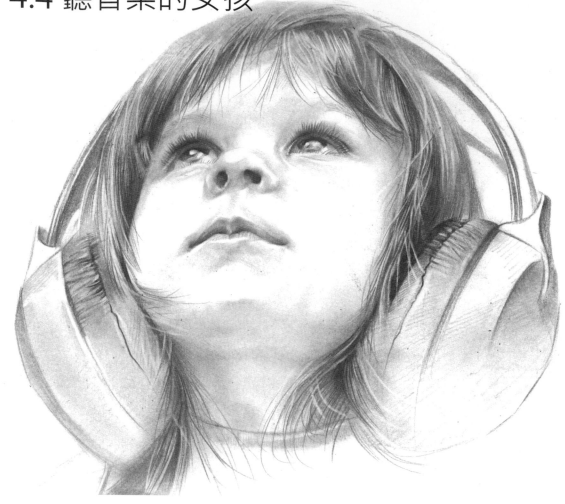

[步驟 **1** 構圖]

01 這個女孩子是一個仰頭的姿勢，畫之前先學會仰頭角度的透視。

02 標出五官的位置，以及確定形體輪廓。

步驟 **2** 鋪黑白灰層次

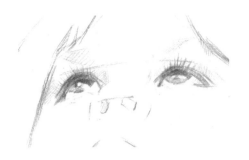

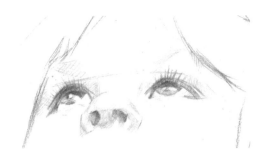

03 留出眼睛的高光，畫出眼睛的明暗關係，上眼瞼的厚度用灰色調表現。

04 對比鼻子與眼睛的角度，畫出鼻子的結構，鼻樑幾乎看不到，重點是鼻頭的繪製。

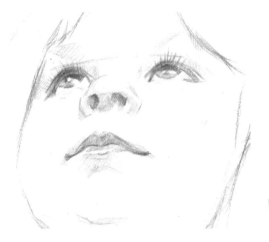

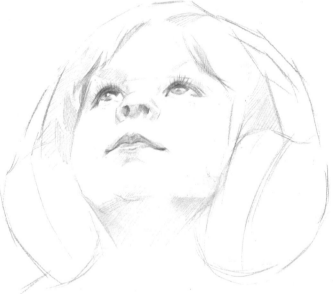

05 用紙筆表現出整體畫面的明暗關係，下頜骨與下巴的弧線需要表現清楚。

06 仰視角度嘴的形體關係比較特別，我們可以看到向內轉的面。

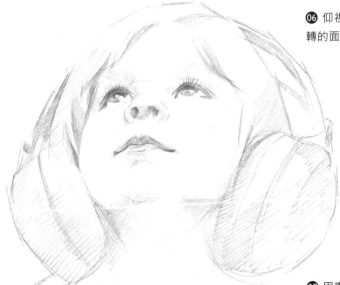

07 用畫線的方式畫出耳機的體積。

步驟 **3** 深入塑造

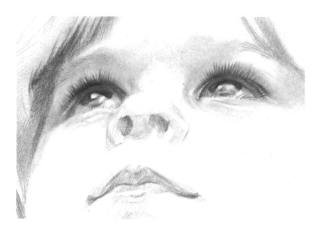

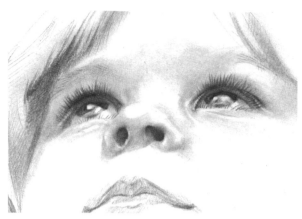

08 深入刻畫眼睛，以及周圍的體積，注意眼皮厚度的表現。

09 深入刻畫鼻子，注意虛實，著重刻畫鼻孔的區域，鼻子輪廓線要畫得淡一些。

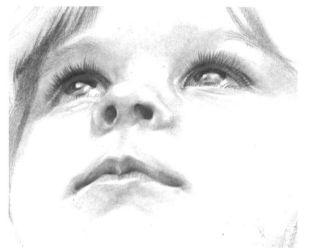

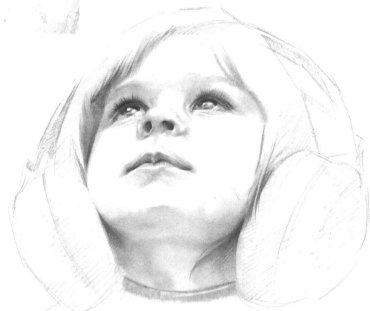

10 深入刻畫嘴部，將鼻尖的光影與人中一起繪製，嘴巴的虛實區域也要注意處理好。

11 繪製脖子的明暗關係，脖子背光，所以比較深，注意輪廓的虛實表現。

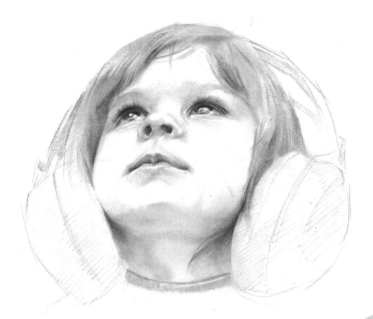

⓬ 用灰色階表現出頭髮立體感，頭髮邊緣線不
要畫太實，使它虛畫。

⓭ 深入地刻畫出近處的頭髮，先畫出深色與灰色的層
次，最後擦出亮色的髮絲。

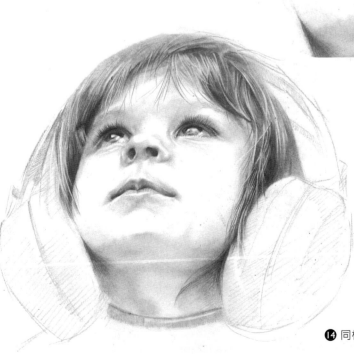

⓮ 同樣的方法畫完另一邊的頭髮，使畫面整體性。

步驟 **4** 整體調整

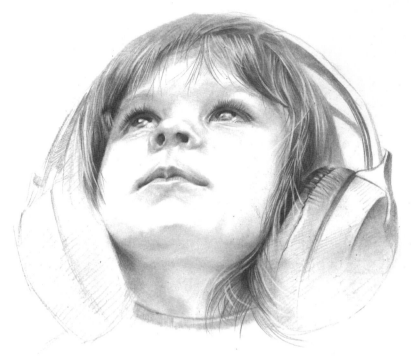

⓯ 完成畫面的整體性，用虛實關係畫出耳機。

⓰ 耳機不用畫得太詳細，強調頭像，調整整體關係。

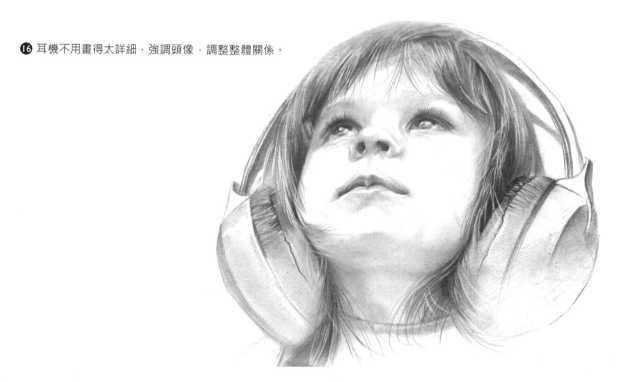

| 4.5 憂鬱的娃娃

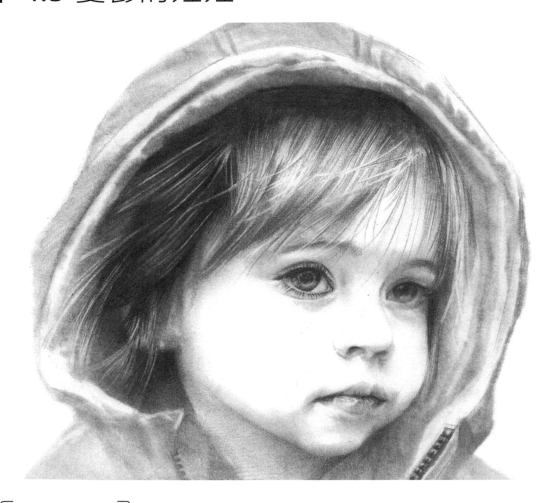

[步驟 **I** 構圖]

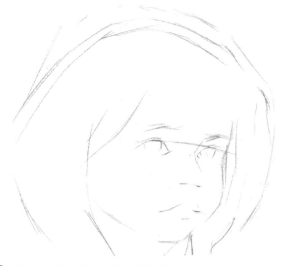

01 觀察模特兒的特徵，圓臉、五官比較精緻，確定線稿　**02** 標出五官的位置，以及外形邊框。
的頭部與衣服的位置。

步驟 2 鋪黑白灰層次

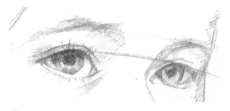

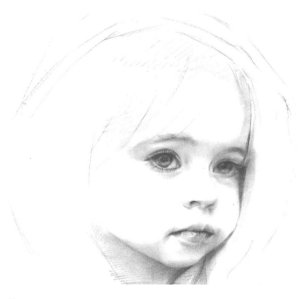

03 畫出眼睛明暗關係，將眼睛畫得圓潤些。

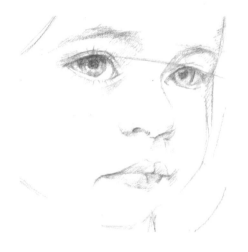

04 用調子表現出整體的明暗關係，並將頭頸肩的空間關係表達出來。

05 用淺色調確定鼻子與嘴部的明暗關係，同時明確它們的外形。

步驟 3 深入塑造

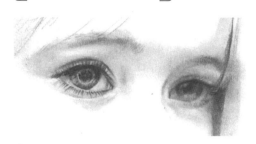

06 將眼睛當作球體去塑造，注意內眼角實，外眼角虛。

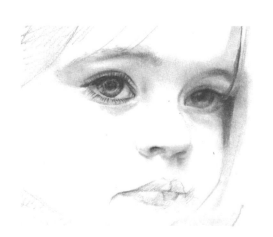

07 嘴部重色在嘴角以及嘴唇閉合線處，嘴角要畫出肉嘟嘟的感覺，下巴有一定厚度，用暗面表現。

08 深入刻畫鼻子，重點刻畫鼻底的暗面結構。

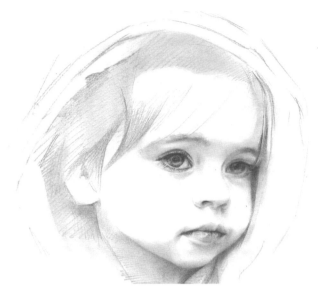

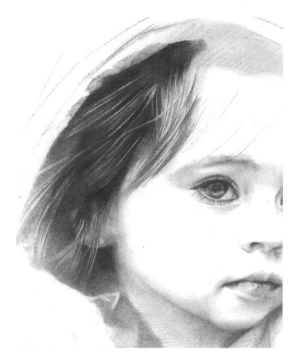

09 畫出頭髮的體積，刻畫出頭髮的疊加層次。

10 頭髮暗部可以用軟鉛一層層的疊色，再用橡皮提出高光。

> 步驟 **4** 整體調整

11 頭髮按明暗關係對比來處理，前面瀏海區域受光，需要留亮些。

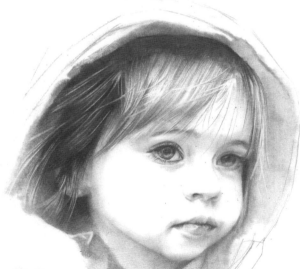

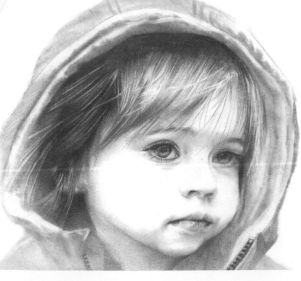

12 帽子的刻畫則可用鉛灰色調塑造形體，不要過度繪製，使畫面完整統一就好。

4.6 搞怪的小女孩

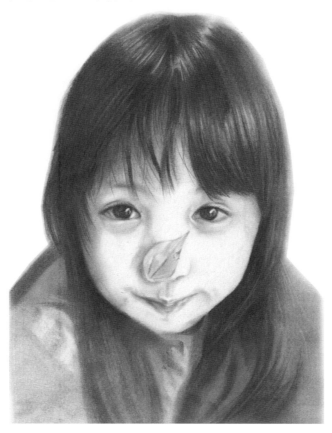

> 步驟 **1** 構圖

01 確定俯視角度的頭像構圖，眼睛的位置稍微向下移動一點。

02 畫出五官的位置以及形體，眼睛、鼻子、嘴巴之間的間距稍微要短一些。

步驟 **2** 鋪黑白灰層次

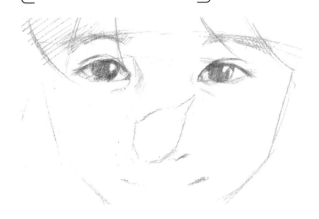 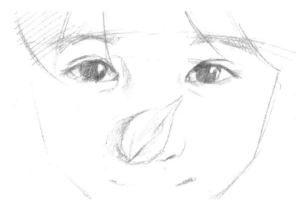

❸ 開始繪製眼睛的明暗關係，眼瞼的厚度用灰色小面積表達。

❹ 細畫葉子的結構，用光影表現鼻子的空間關係。

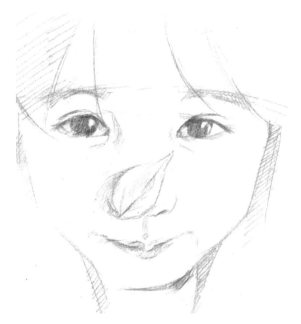 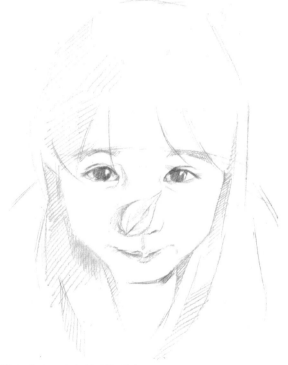

❺ 繪製嘴的明暗關係，加深上嘴唇在下嘴唇上的陰影。

步驟 **3** 深入塑造

❻ 根據光源畫出整體的明暗。

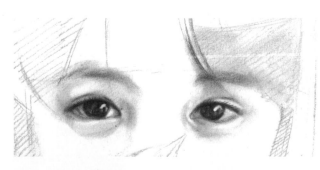

❼ 深入刻畫眼睛，以及周圍的明暗，眼睛是球體結構的，注意觀察眼睛受光面和背光面的對比。

117

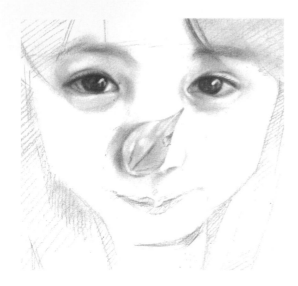 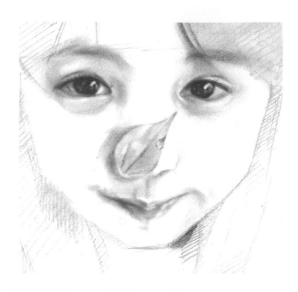

❽ 繼續加深眼睛的深色調，留意眼角的刻畫，鼻子與葉子要透過光影去塑造空間。

❾ 嘴部的刻畫需要強調抵嘴的動態，嘴角繃緊。

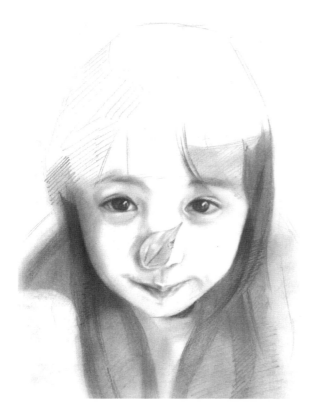 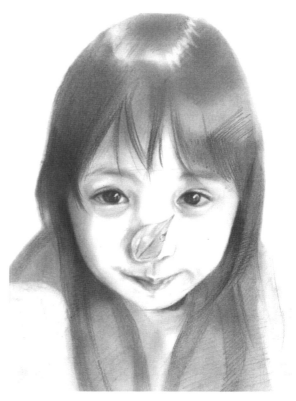

❿ 畫出臉部的背光面，可以當作整體來畫，再畫出身體的大概體積。

⓫ 用紙筆畫出頭髮的固有色，留出高光的形狀。

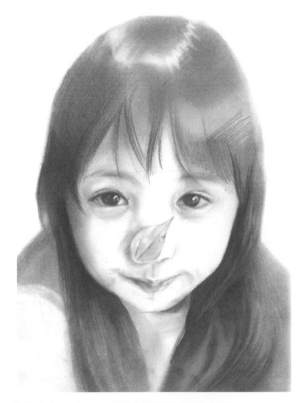

步驟 **4** 整體調整

⑫ 深入刻畫暗部，區別臉部與頭髮的色調對比。

⑬ 完整的刻畫頭髮，繼續加深發色留出高光。

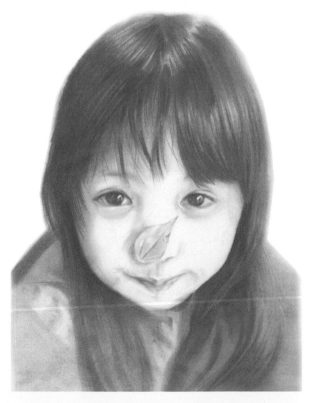

⑭ 整體調整畫面暗部與陰影，使色調柔和漸層。

| 4.7 戴著可愛頭巾的嬰兒

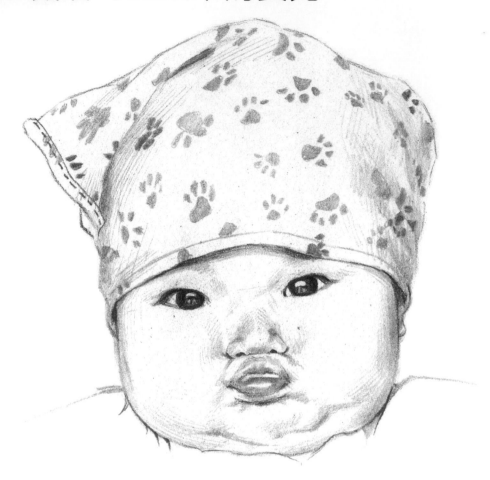

① 確定嬰兒頭部的輪廓，嬰兒的頭部比較圓，臉顯得很短。

② 標出五官的位置，小孩的眼睛位置在臉部的中間，不是成人臉長度的比例，這一點很重要。

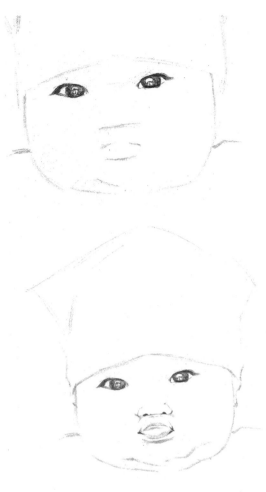

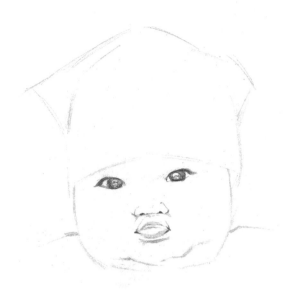

❸ 小孩的眼珠比較大，因為眼睛並沒有長開，注意表現眼瞼的厚度。

❹ 鼻子只要繪製鼻頭的具體形狀，小孩鼻樑還不明顯，嘴巴是嘟嘴。

❺ 確定耳朵的位置關係。

步驟 2 鋪黑白灰層次

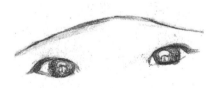

❻ 帽簷在額頭上產生了陰影，繪製時，接觸皮膚的區域要畫實，其他區域則虛畫。

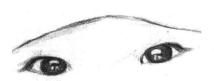

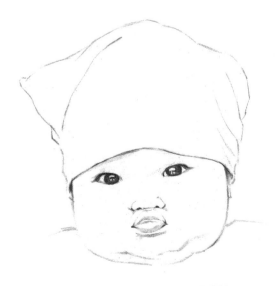

❼ 小孩的眼睛是很黑的，所以留白高光，可以加深眼球、眼瞼，眼白留亮，做明暗對比。

❽ 完成帽子的形狀，皺褶的走向與頭頂輪廓要統一。

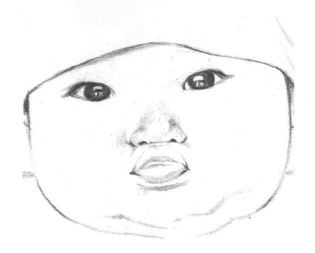
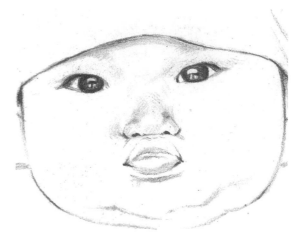

⓽ 深入刻畫鼻子，小孩的鼻子骨骼還沒有張開，所以色調要柔，不要有倒角。

⓾ 眼睛是一個球體，繪製它的明暗，亞洲小孩眼窩不會太深，所以比較亮。

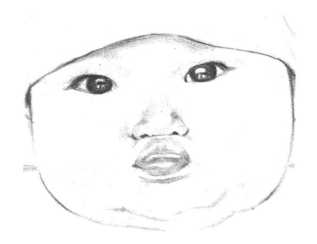
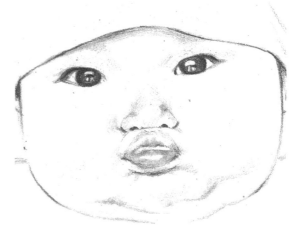

⓫ 嘴的繪製不要用太深的調子，要留有高光，並將其當作圓柱形的弧度來柔和色調。

⓬ 畫出下巴的結構，下巴是肉肉的。

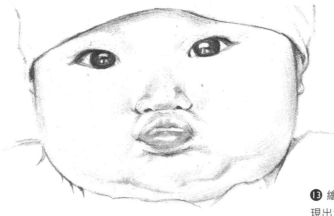

⓭ 繪製整體頭部的明暗，臉部的調子不要畫得太多，表現出大致形體就可以。

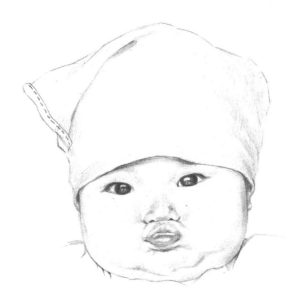

⓮ 依照球體結構繪製帽子的體積關係，頭巾是淺色的，所以上調子時，不要將其畫得太深。

> 步驟 **3** 深入塑造

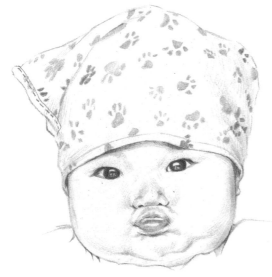

⓯ 繪製帽子上的花紋，用平塗色調畫圖案，在有皺褶的區域變化一下。

> 步驟 **4** 整體調整

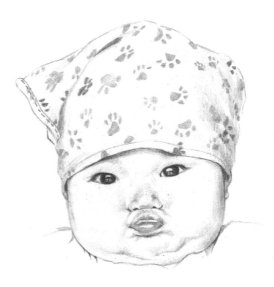

⓰ 帽子的花紋隨著結構的明暗變化來處理，簡單加深一下臉部的陰影即可。

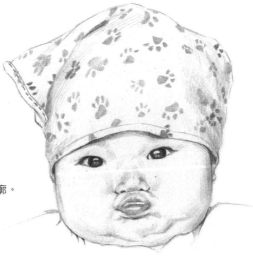

⓱ 整體調整畫面的黑白灰，加強形體輪廓。

| 4.8 裝酷的小男孩

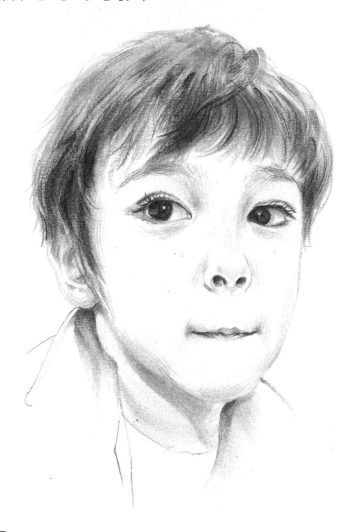

> 步驟 **1** 構圖

01 確定小男孩頭部輪廓。注意小孩
臉部的動作，將下巴拉長，臉型會變
細長。

02 畫出五官的大概位置。

03 畫出眼睛的具體形體，注意對比
觀察眼角的特徵後，再開始繪製。

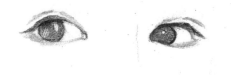
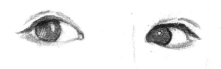

04 先畫出眼睛的明暗關係。注意眼球的色調是有變化的,它的質感是晶瑩剔透的。

05 加深眼睛暗部,特別是眼瞼與眼球交會點,加強眼睛結構細節。

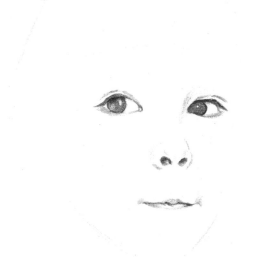

06 鼻子有下拉的動態,所以鼻翼有拉伸的效果。

07 畫出耳朵的外形,以及頭髮的形體。頭髮是比較蓬鬆的,不要用直線來表現。

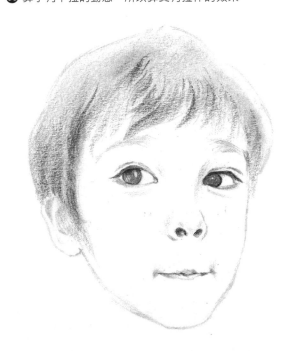

08 整體可以用黑白灰來表現頭髮的體積和結構,並畫出厚度效果。

> 步驟 **2** 鋪黑白灰層次

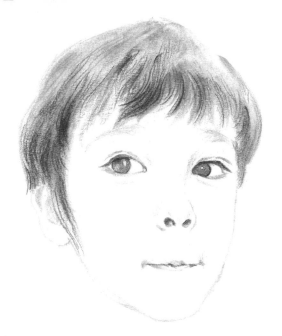

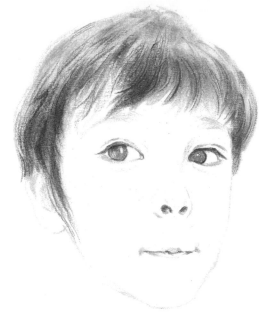

⑨ 加深頭髮的暗部，在厚度的區域堆積色調。

⑩ 用曲線勾勒髮絲，表現出色調層次，並將高光擦出來。

> 步驟 **3** 深入塑造

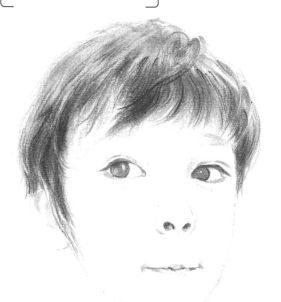

⑪ 頭髮的亮部再一次具體的描畫，以添加整體髮絲的輕盈感。

⑬ 深入刻畫鼻子，用陰影區襯托鼻子的形體，鼻子上的色調要仔細的刻畫。

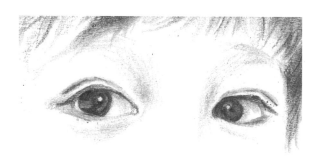

⑫ 深入刻畫眼睛，塑造出眼睛的球體結構，眼瞼與雙眼皮的厚度則用灰色調來表現。

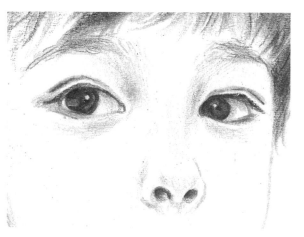

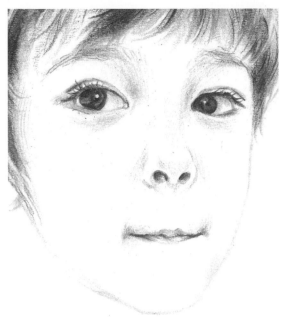

❹ 嘴部有一個向內抿嘴的動作,所以嘴唇要畫得很薄。
重點加深嘴角,描繪嘴角的外形。

❺ 畫出臉部的暗部,重點是下巴的厚度。在下頜骨轉折
處將線條畫實,脖子的陰影畫深,以突顯上下空間。

步驟 4 整體調整

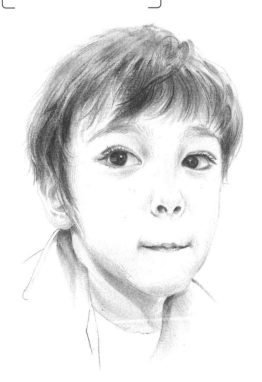

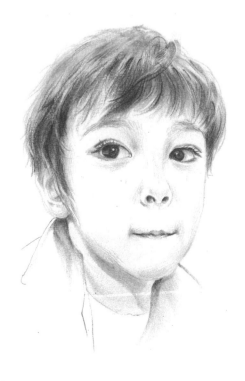

❻ 用灰色調來繪製衣領的結構。

❼ 整體調整,並開始刻畫五官細節。

4.9 戴尖帽的嬰兒

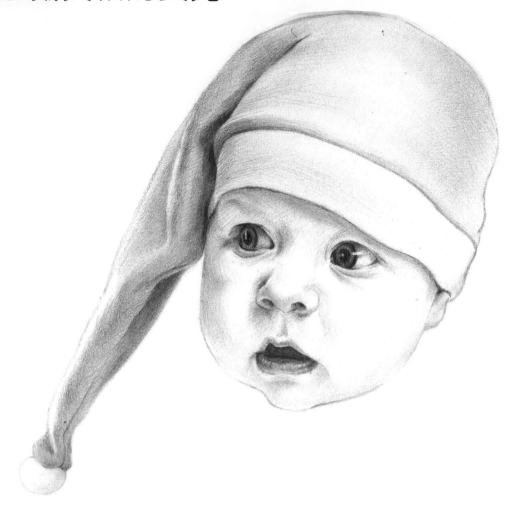

[步驟 **1** 構圖]

01 先畫出小孩頭部臉型輪廓，再將帽子的大致輪廓畫 **02** 標示出小孩五官的位置。
出來。

03 畫出眼睛鼻子的輪廓線，眼睛比較圓潤。

04 畫上微微張開的嘴巴形狀。

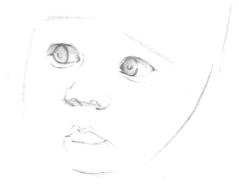

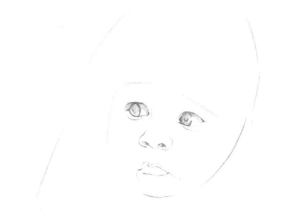

05 再一次確定眼睛的形狀，眼球的位置會影響眼睛的形狀。

06 最後確定五官的外形。

> 步驟 **2** 　鋪黑白灰層次

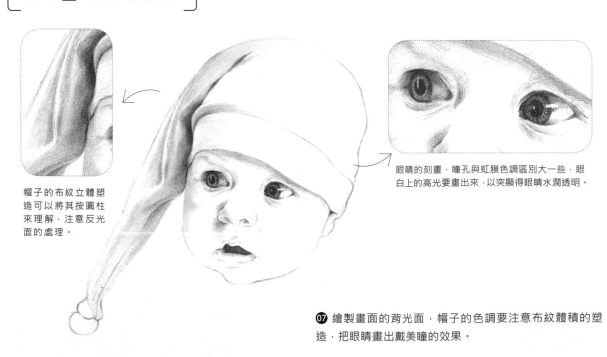

帽子的布紋立體塑造可以將其按圓柱來理解，注意反光面的處理。

眼睛的刻畫，瞳孔與虹膜色調區別大一些，眼白上的高光要畫出來，以突顯得眼睛水潤透明。

07 繪製畫面的背光面，帽子的色調要注意布紋體積的塑造，把眼睛畫出戴美瞳的效果。

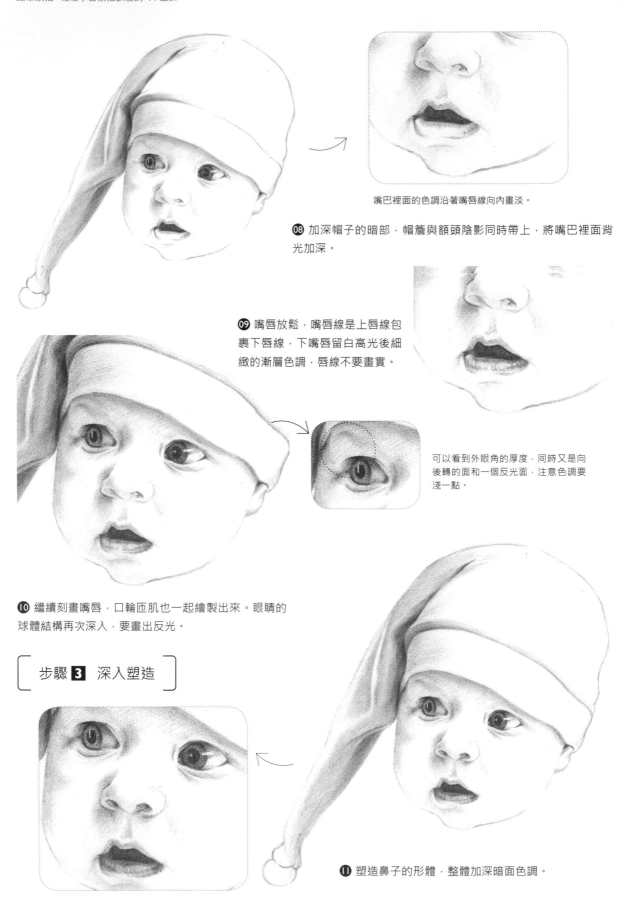

嘴巴裡面的色調沿著嘴唇線向內畫淡。

08 加深帽子的暗部，帽簷與額頭陰影同時帶上，將嘴巴裡面背光加深。

09 嘴唇放鬆，嘴唇線是上唇線包裹下唇線，下嘴唇留白高光後細緻的漸層色調，唇線不要畫實。

可以看到外眼角的厚度，同時又是向後轉的面和一個反光面，注意色調要淺一點。

10 繼續刻畫嘴唇，口輪匝肌也一起繪製出來。眼睛的球體結構再次深入，要畫出反光。

[步驟 **3** 深入塑造]

11 塑造鼻子的形體，整體加深暗面色調。

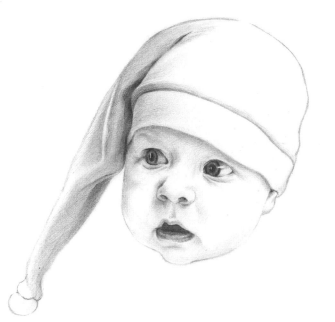

⓬ 塑造一次帽子暗部的虛實，加強前後的空間，透過實畫前面布紋，虛畫後面的布紋襯托空間，細畫鼻子的暗面。

步驟 **4** 整體調整

⓭ 畫出帽子和臉面色調，再一次加深帽子的色調。

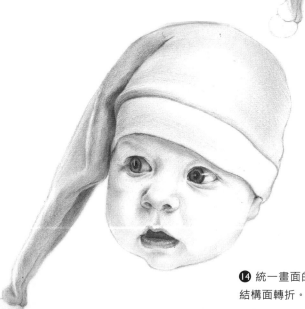

⓮ 統一畫面的色調。小孩臉部的亮面要輕輕的勾畫出結構面轉折。

| 4.10 嘻哈風格打扮的女孩

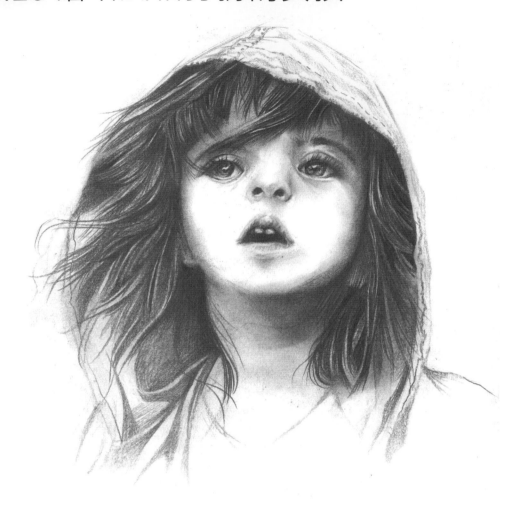

步驟 **I** 構圖

01 以直線確定帽子的外輪廓，
對比大小與位置關係畫出臉型。

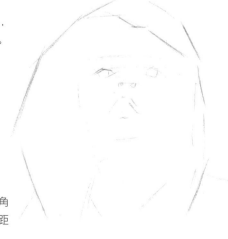

02 確定五官位置，注意仰視角
度的五官，眼睛與鼻子的間距
縮減，鼻底面大。

步驟 **2** 鋪黑白灰層次

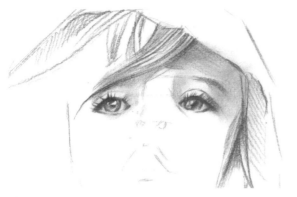 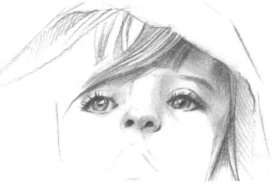

❸ 將帽子和頭髮在額頭的陰影都畫出來。眼睛的角度可以讓我們完整的看到上眼瞼。

❹ 繪製鼻子的明暗關係，注意鼻樑是受光面，可以透過刻畫側面的鼻子塑造體積。

❺ 嘴部內側最深，嘴唇則用灰調子來繪製表現，注意唇線不要畫得太實。

步驟 **3** 深入塑造

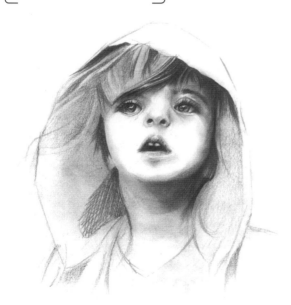 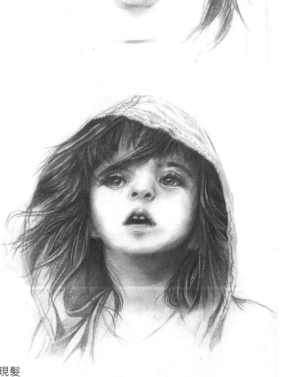

❻ 深入刻畫眼睛以及周圍的細節，大概的將背光面中的臉型、脖子都畫出來。

❼ 刻畫頭髮，頭髮是飄散的，最後擦出臉色的髮絲表現髮型，最後繪製帽子、衣服。

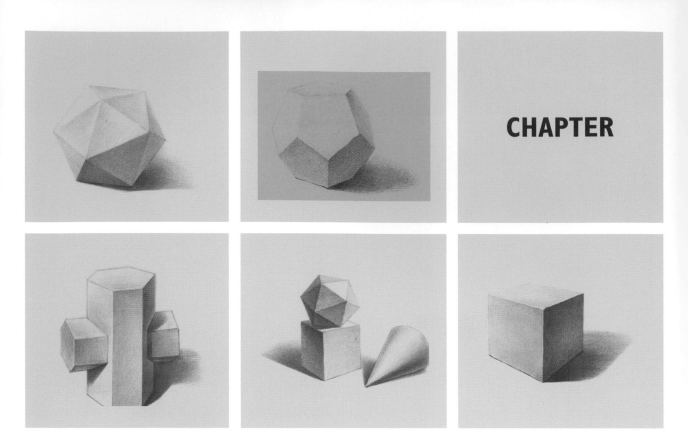

CHAPTER

石膏繪製實例詳解

5

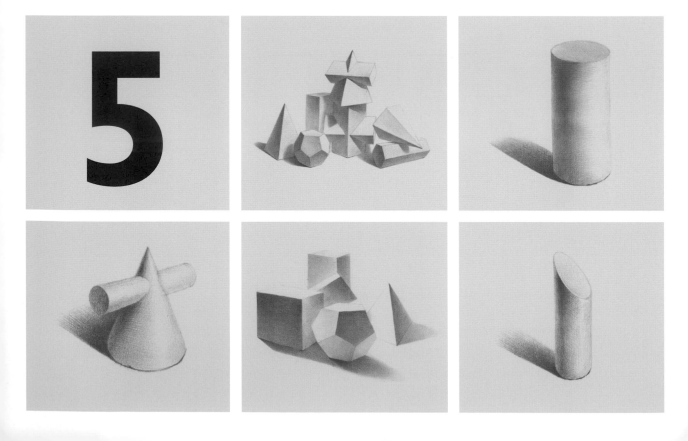

| 5.1 石膏圓體

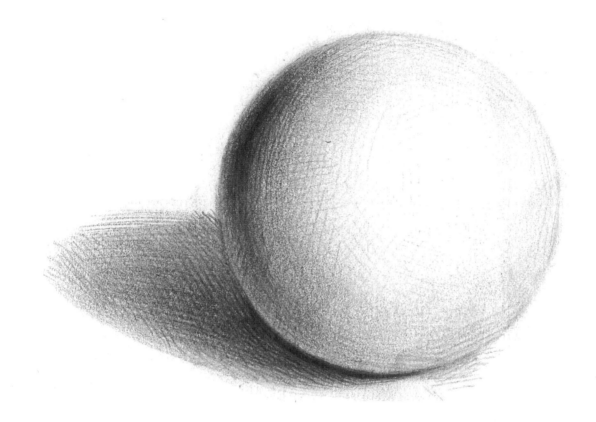

[步驟 **1**　構圖]

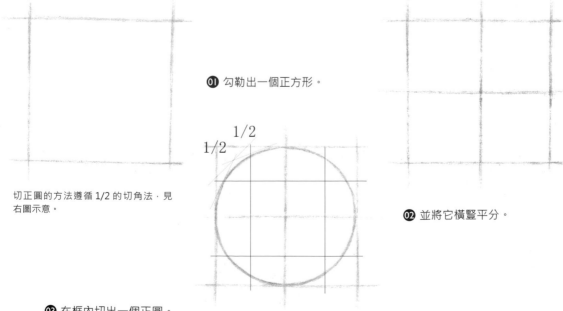

切正圓的方法遵循 **1/2** 的切角法，見右圖示意。

01 勾勒出一個正方形。

02 並將它橫豎平分。

03 在框內切出一個正圓。

步驟 2 鋪黑白灰層次

04 找出明暗交界線與影子的位置，明暗交界線與圓的弧形一致。

05 在影子處加深調子，離球體邊緣越遠，影子的調子越虛。

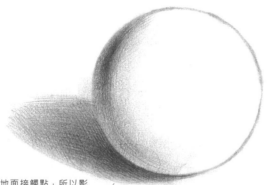

此處是球體與地面接觸點，所以影子實，球體上由於地面的反光淺。

06 在交界線處加深暗部，暗部上部分深，下部分因反光的原因淺。

步驟 3 深入塑造

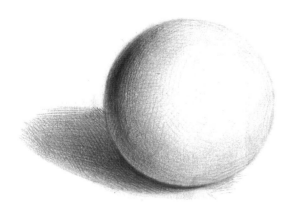 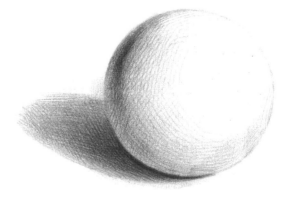

07 用灰色調向亮部逐漸漸層，注意畫線的方向要根據球體的弧度來。

08 完整畫面，細畫黑白灰的漸層，使調子更自然。

5.2 多面體

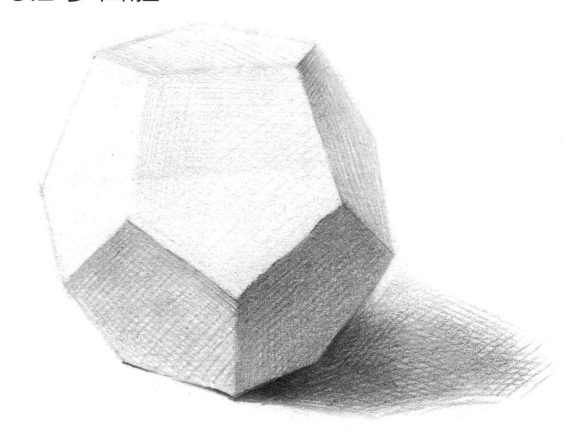

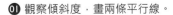
步驟 **1** 構圖

01 觀察傾斜度,畫兩條平行線。

02 先畫出正對面的五邊形。

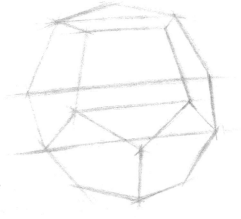

03 再對比完成整體的形狀。

[步驟 **2** 鋪黑白灰層次]

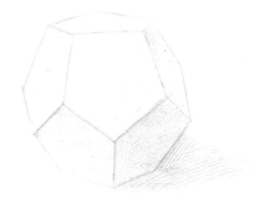

➍ 找到暗部和影子部分。

➎ 加深明暗交界線，畫出輪廓線的虛實。

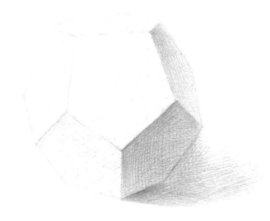

➏ 加深暗部和影子，注意區分面與面之間色調的變化。

[步驟 **3** 深入塑造]

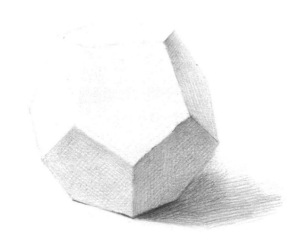

➐ 擦淺邊緣線，點線面融為一體。

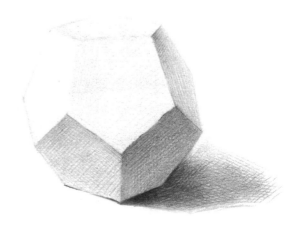

➑ 區分暗部和影子，加深影子。

| 5.3 正方體

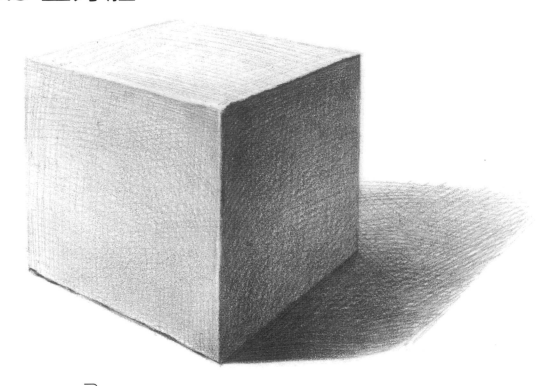

步驟 **1**　構圖

01 畫兩條線近似平行。

02 再畫兩條與其相交（注：透視的角度從此時開始）。

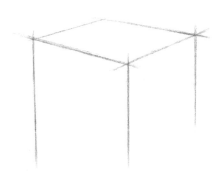

03 三條平行直豎線。

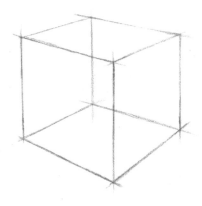

04 完整底面，畫出四條與頂面四條邊近似平行的線。

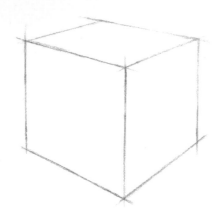

❺ 擦掉正方體內部的透視線，確定成角透視的正方體線稿。

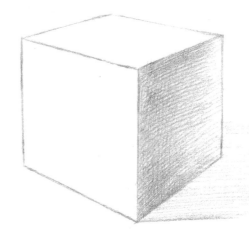

步驟 **2** 鋪黑白灰層次

❻ 在暗部和影子整體上色，遠離明暗交界線的暗部區域受反光影響，是個亮灰面。

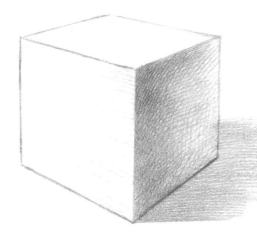

❼ 再加深影子，強調暗部與影子間的棱邊。

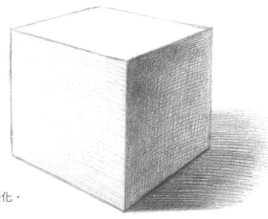

❽ 整體加深暗部與影子，刻畫明暗交界線與影子的虛實變化。

步驟 **3**　深入塑造

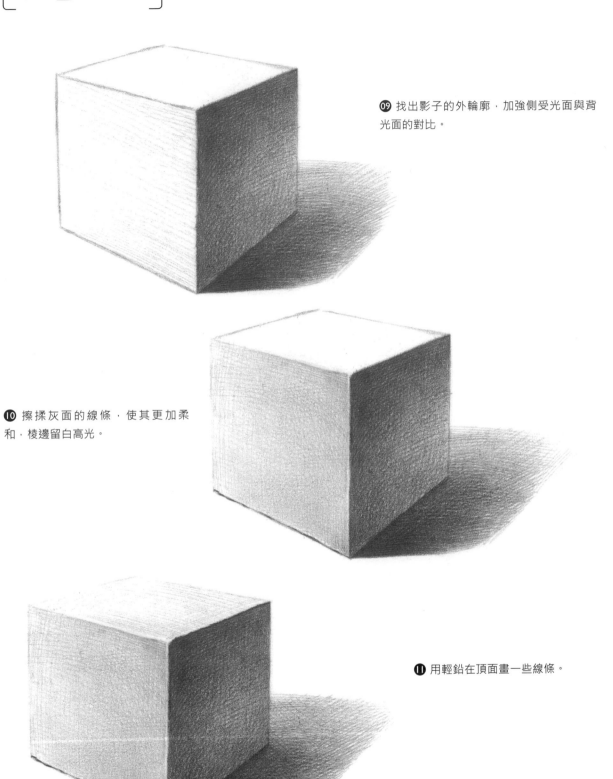

09 找出影子的外輪廓，加強側受光面與背光面的對比。

10 擦揉灰面的線條，使其更加柔和，棱邊留白高光。

11 用輕鉛在頂面畫一些線條。

| 5.4 圓柱

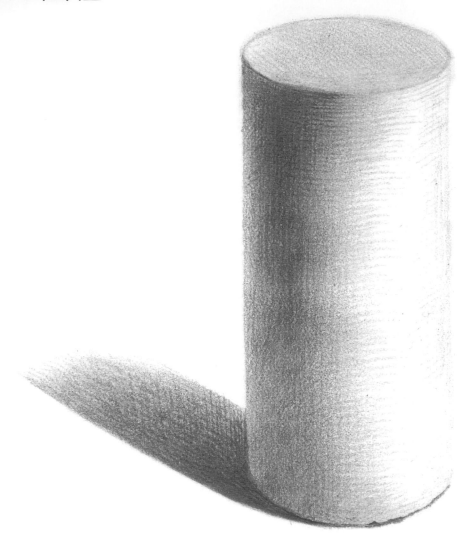

步驟 **I** 構圖

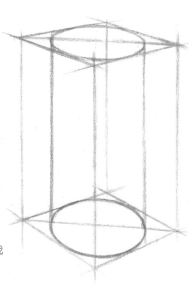

❶ 先畫一個頂面與底面是正方形的
長方體。

❷ 根據長方體的結構，在其內部找
出圓柱的形狀。

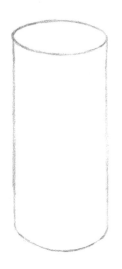

03 擦掉輔助線，圓柱體的線稿就完成啦。

步驟 2 鋪黑白灰層次

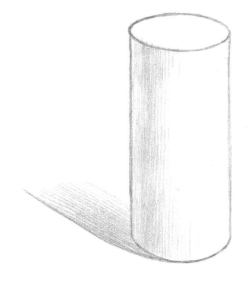

04 確定光源，在暗部和影子畫線。

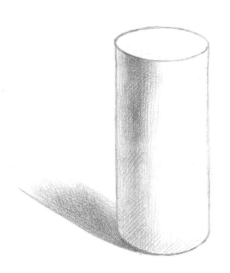

05 依據近實遠虛的原理，加深影子和暗部。

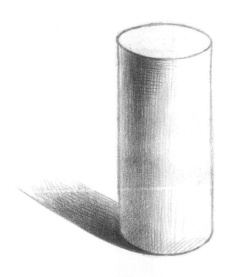

06 將影子和暗部深淺區分出來。

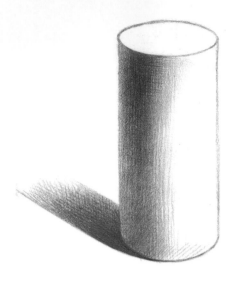

07 再加深暗部，漸層到側受光面的灰色調，注意反光越接近影子則越亮。

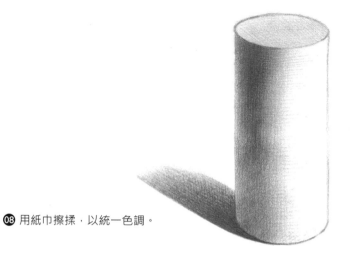

08 用紙巾擦揉，以統一色調。

步驟 **3**　深入塑造

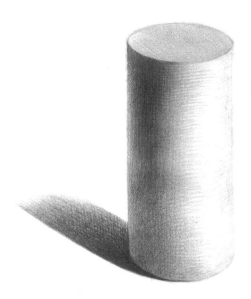

09 用軟橡皮擦淺頂面後面的邊緣線，再用弧線畫過亮部與灰部。

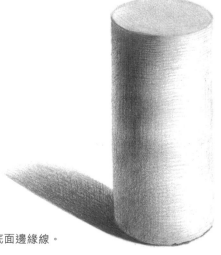

10 調整暗部色調對比，細化受光面，並加深底面邊緣線。

5.5 斜面圓柱

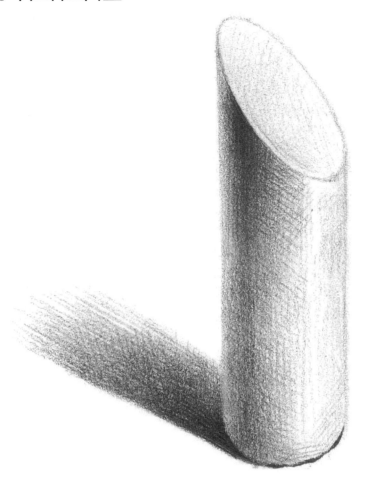

步驟 1　構圖

01 先畫一個斜面長方形。

02 用垂直線連接四點，畫出斜面長方體。

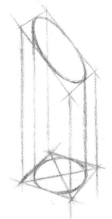

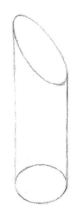

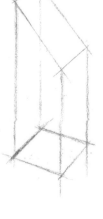

03 在畫出的輔助長方體中畫出斜面圓柱體。

04 最後擦去輔助線。

步驟 **2** 鋪黑白灰層次

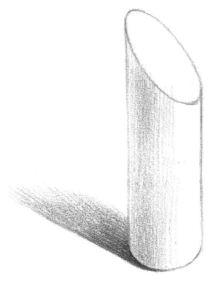

05 畫出背光面的色調，影子要近實遠虛。

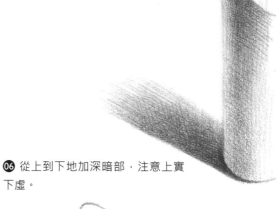

06 從上到下地加深暗部，注意上實下虛。

步驟 **3** 深入塑造

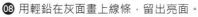

07 繼續加深畫線。

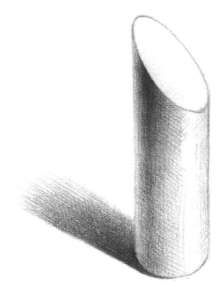

08 用輕鉛在灰面畫上線條，留出亮面。

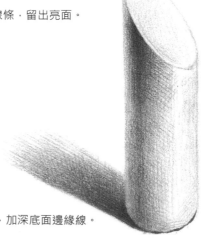

09 在頂面也適當畫一些線條，加深底面邊緣線。

5.6 棱錐棱柱

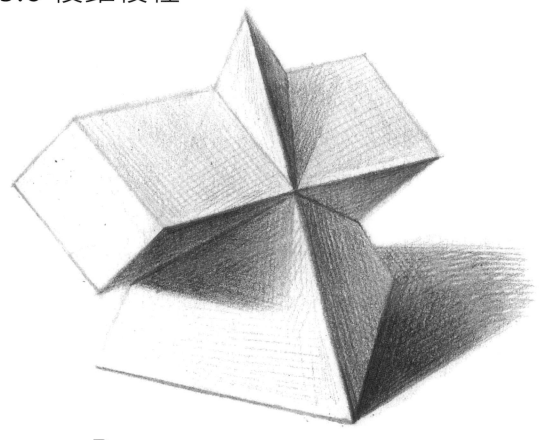

> 步驟 **1** 構圖

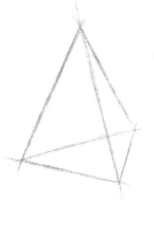

01 先畫一個三棱錐。

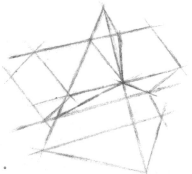

02 觀察物體，找到穿插在其中棱柱的位置。

03 觀察棱柱的長度，完成整體形狀。

步驟 **2** 鋪黑白灰層次

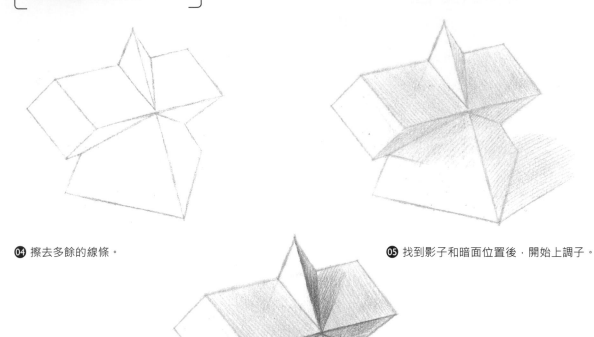

04 擦去多餘的線條。

05 找到影子和暗面位置後，開始上調子。

06 繼續畫線以加深暗部，注意觀察暗部色調深淺對比。

步驟 **3** 深入塑造

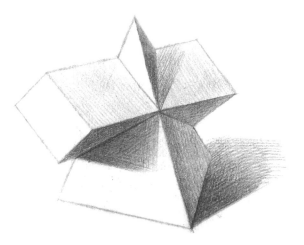

07 加深影子色調，強調影子的虛實。

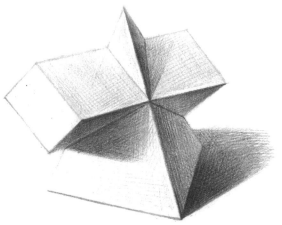

08 加深暗面，使暗面和亮面對比明顯。

5.7 圓錐圓柱

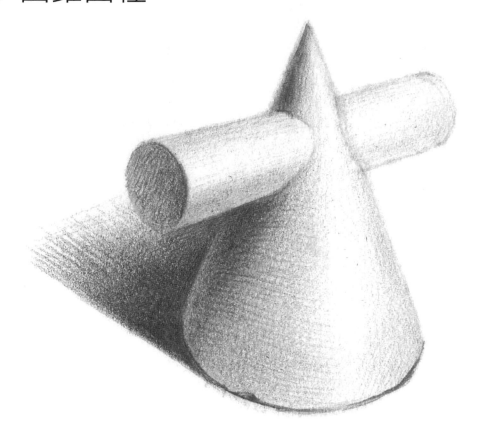

01 畫一個近似平行四邊形。

03 畫一個長方體。

02 連接對角線。

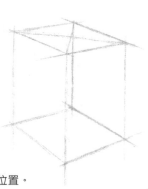

04 在裡面找圓錐體的位置。

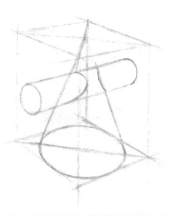

05 最後根據輔助線找出圓柱所在的位置。

步驟 2 鋪黑白灰層次

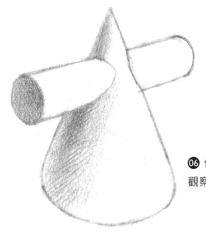

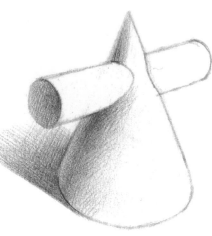

06 依據光源畫出暗部，注意觀察暗部色調的深淺變化。

07 強調暗部色調的虛實，加深影子。

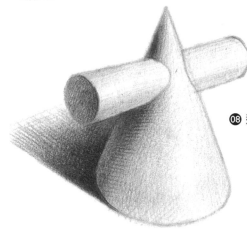

08 逐步向灰面漸層，圓柱體的背光面色調則淺一些。

步驟 3 深入塑造

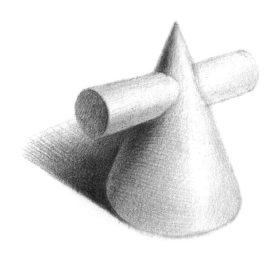

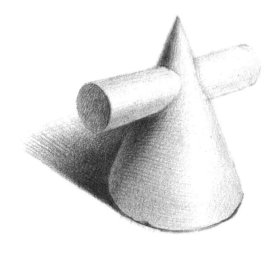

09 繼續向受光面漸層，留出高光。

10 加深地面邊緣線。

5.8 六棱柱貫穿體

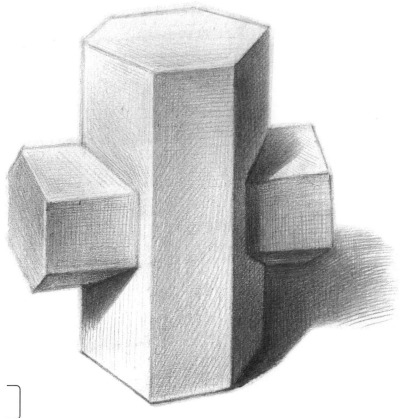

步驟 **1** 構圖

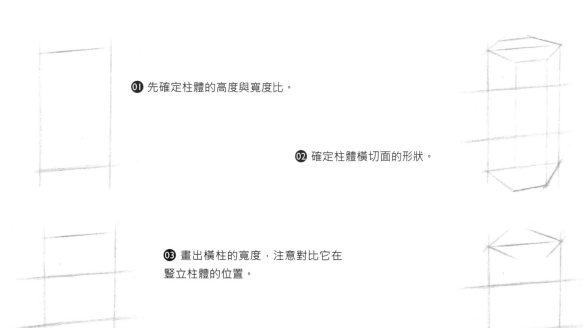

01 先確定柱體的高度與寬度比。

02 確定柱體橫切面的形狀。

03 畫出橫柱的寬度,注意對比它在豎立柱體的位置。

04 切出柱體橫切面的位置與面積。

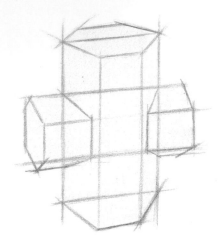

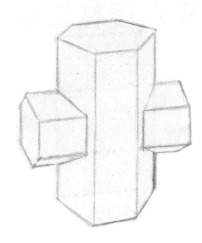

⑤ 依據輔助線畫出貫穿體的外形。

⑥ 擦掉輔助線。

步驟 2　鋪黑白灰層次

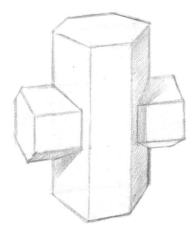

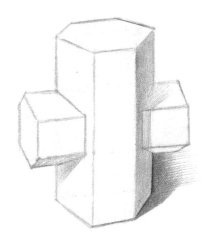

⑦ 畫出左上方向光源的受光關係。

⑧ 加深暗部，並畫出影子。

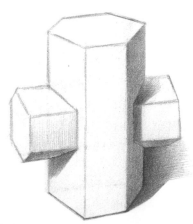

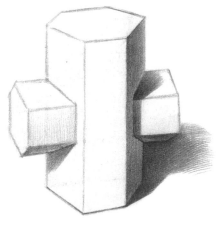

⑨ 從明暗交界線處開始加深背光面，注意處理色調近實遠虛的關係。

⑩ 加深明暗交界線以定出主體物和影子的虛實關係。

⑪ 從暗面漸層到灰面，灰面和暗面的色調對比要強。

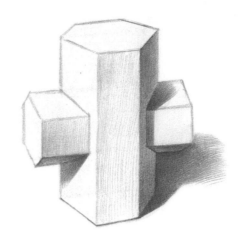

步驟 **3** 深入塑造

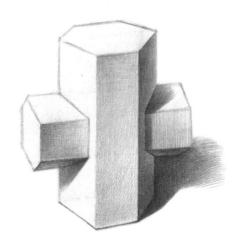

⑫ 塑造側受光面的灰色色調，色調的虛實變化是從左到右、從上到下的漸變。

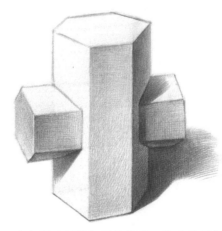

⑬ 進一步加深暗部與灰部的色調，拉大暗部與灰部對比。

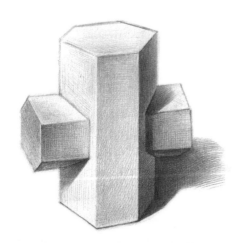

⑭ 給受光面輕輕的加上一層灰色色調，棱邊上留白高光。

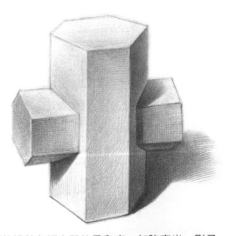

⑮ 細膩的調整色調之間的柔和度，加強高光、影子。

| 5.9 三角多面體

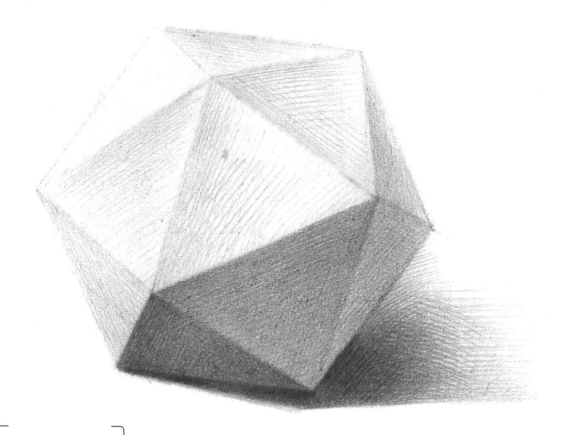

步驟 **1** 構圖

01 確定中間區域的位置與面積。

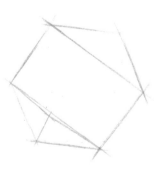

02 用對稱的方法畫出兩頭的輪廓。

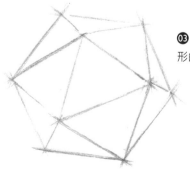

03 細分三角形，注意三角形的形狀。

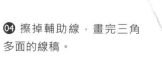

04 擦掉輔助線，畫完三角多面的線稿。

步驟 **2** 鋪黑白灰層次

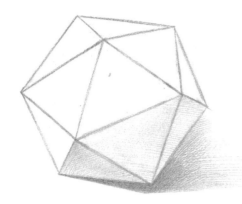 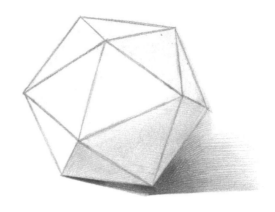

⑤ 依據光源將暗部與影子畫出來。　　　　　　　　　⑥ 加深影子，影子的虛實變化做到近實遠虛。

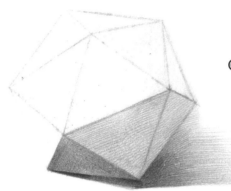

⑦ 加強暗部，處於暗部地面的轉折棱邊畫實，面與面之間要區分色調。

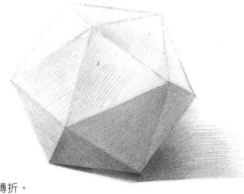

步驟 **3** 深入塑造

⑧ 漸層側受光面，棱邊之間透過色調的深淺來表現轉折。

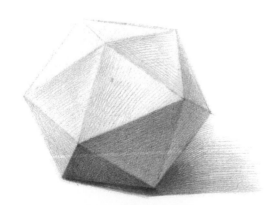 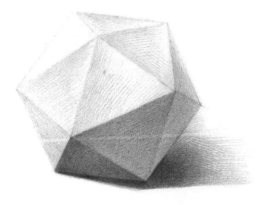

⑨ 側受光面的色調變化是從左往右漸變淺，左邊的棱邊實。　　　　⑩ 繪製受光面，棱邊上的高光可以擦出來。

| 5.10 幾何體組合

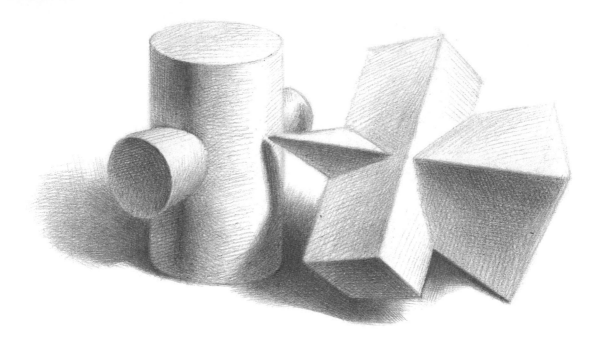

步驟 **1** 構圖

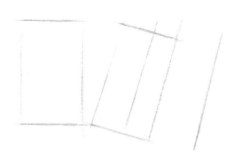

01 先透過觀察確定兩個石膏體的位置關係。

02 畫出倒下的石膏體幾何棱柱的寬度與底部。

03 確定石膏體的高寬。

04 畫出幾何柱體的位置。

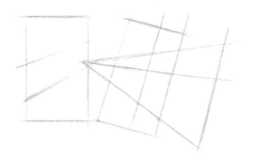

⑤ 依據柱體位置找到棱錐棱柱的外形。

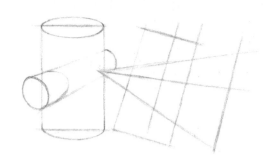

⑥ 畫完圓柱體。

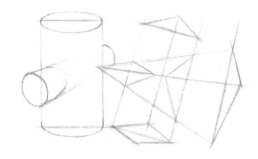

⑦ 畫完錐體。

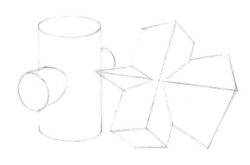

⑧ 擦掉輔助線，完成線稿。

步驟 **2** 鋪黑白灰層次

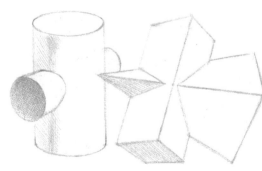

⑨ 依照光源線畫出石膏體上的明暗交界線。

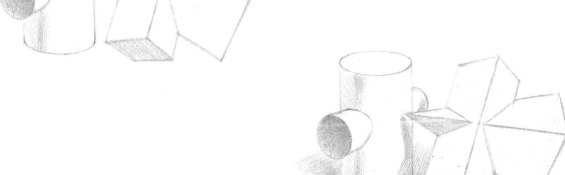

⑩ 畫完暗部色調，石膏之間的影子繪製需要符合石膏體的弧度。

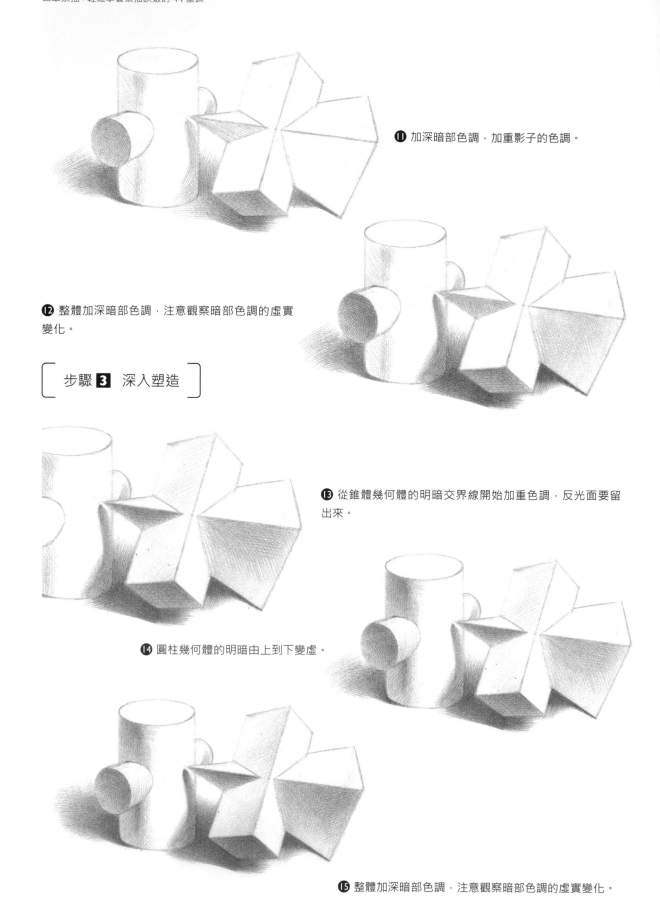

⑪ 加深暗部色調，加重影子的色調。

⑫ 整體加深暗部色調，注意觀察暗部色調的虛實變化。

步驟 **3** 深入塑造

⑬ 從錐體幾何體的明暗交界線開始加重色調，反光面要留出來。

⑭ 圓柱幾何體的明暗由上到下變虛。

⑮ 整體加深暗部色調，注意觀察暗部色調的虛實變化。

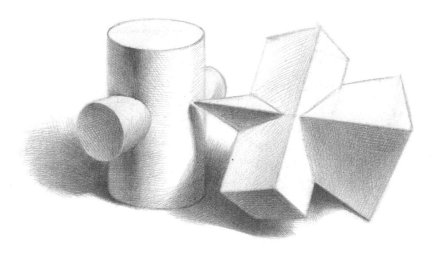

❶❻ 漸層到灰色調，注意畫線的規則性，依附在結構線上。

步驟 **4** 整體調整

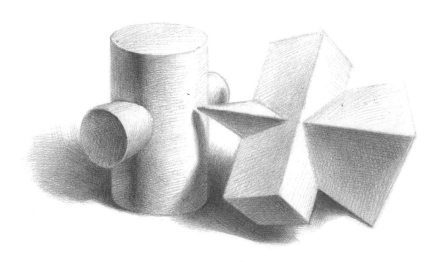

❶❼ 繪製受光面的亮灰色調，調整畫面整體的黑白灰關係。強度明暗交界線的虛實。

❶❽ 調整受光面，加深影子色調。

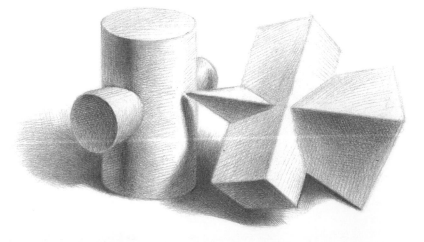

5.11 石膏體組合 1

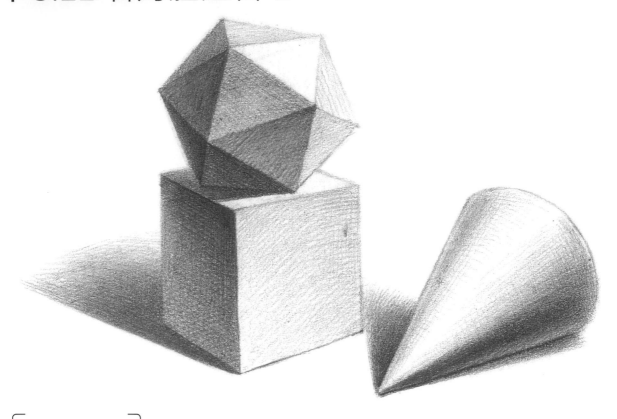

步驟 **1** 構圖

01 定出石膏體組合的構圖
形式，確定四個邊框點。

02 找到正方體三條棱邊，
確定它的位置。

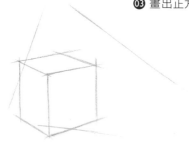

03 畫出正方體。

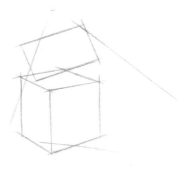

04 對比正方體的位置找到
多面體的定位點。

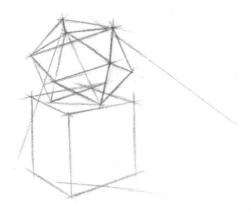

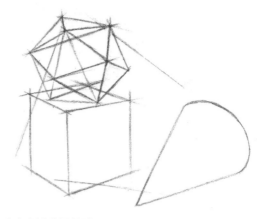

05 畫出多面體，注意底面的線與正面體頂面在一個平行面上。

06 畫出旁邊的圓錐體。

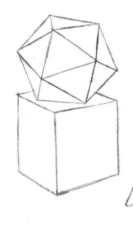

07 擦掉輔助線，完成線稿。

步驟 **2** 鋪黑白灰層次

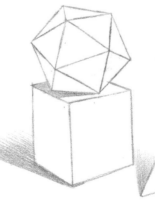

08 畫出影子，近實遠虛。

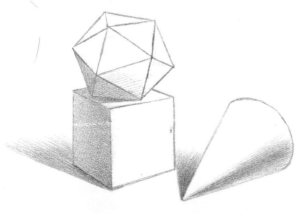

09 將畫面的整體暗面畫出來，再加深影子的調子。

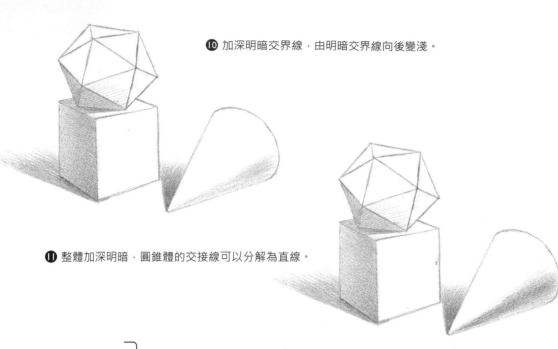

❿ 加深明暗交界線，由明暗交界線向後變淺。

⓫ 整體加深明暗，圓錐體的交接線可以分解為直線。

步驟 3 深入塑造

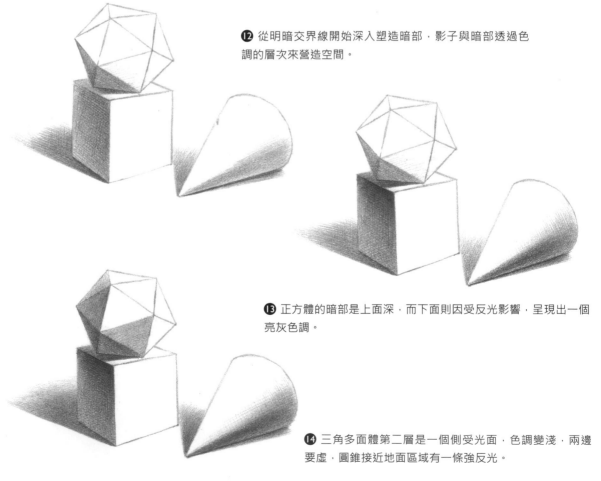

⓬ 從明暗交界線開始深入塑造暗部，影子與暗部透過色調的層次來營造空間。

⓭ 正方體的暗部是上面深，而下面則因受反光影響，呈現出一個亮灰色調。

⓮ 三角多面體第二層是一個側受光面，色調變淺，兩邊要虛，圓錐接近地面區域有一條強反光。

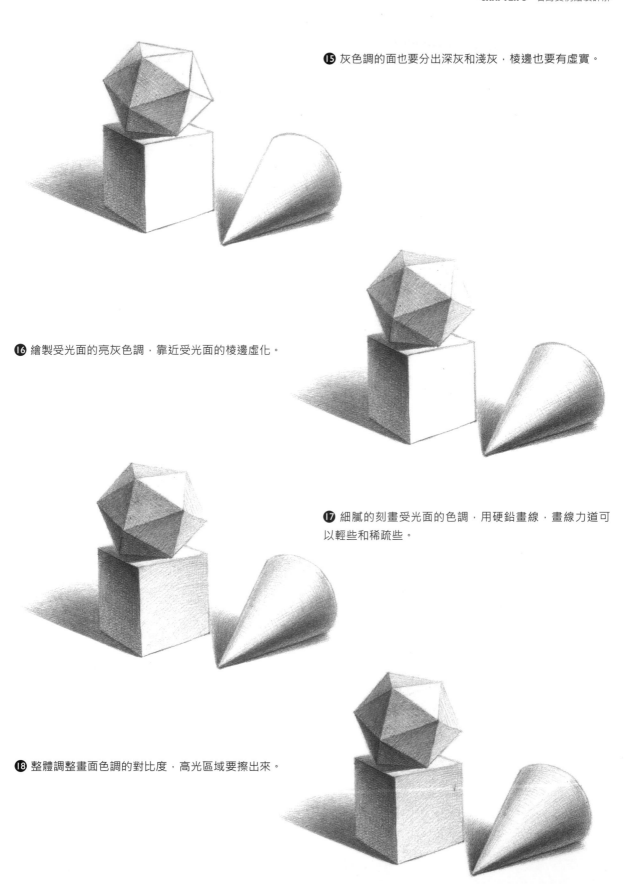

❶❺ 灰色調的面也要分出深灰和淺灰，棱邊也要有虛實。

❶❻ 繪製受光面的亮灰色調，靠近受光面的棱邊虛化。

❶❼ 細膩的刻畫受光面的色調，用硬鉛畫線，畫線力道可以輕些和稀疏些。

❶❽ 整體調整畫面色調的對比度，高光區域要擦出來。

5.12 石膏體組合 2

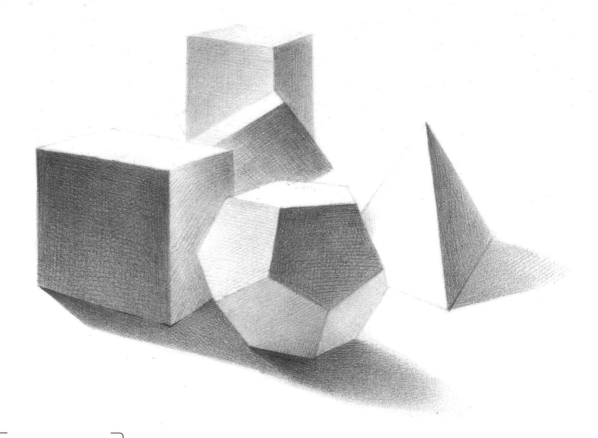

步驟 **1** 構圖

01 勾出正方體的外形。

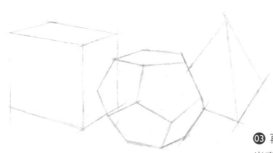

02 對比找出六面體的位置，以正方體為參考，找出它們之間的間距。

03 再以六面體為參考找出三棱錐的位置，並畫出來。

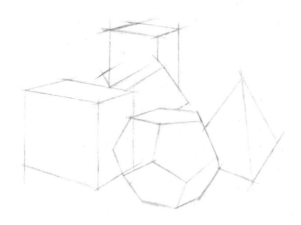

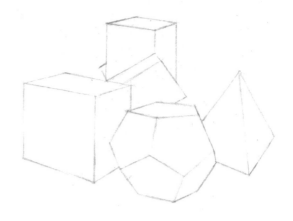

04 最後完成兩個長方體的形態。

05 擦去多餘的透視線，完成線稿的繪製。

步驟 **2** 鋪黑白灰層次

06 在暗部和影子處畫些色調並且用紙巾擦揉、揉勻，將暗部和影子的分界線區分出來。

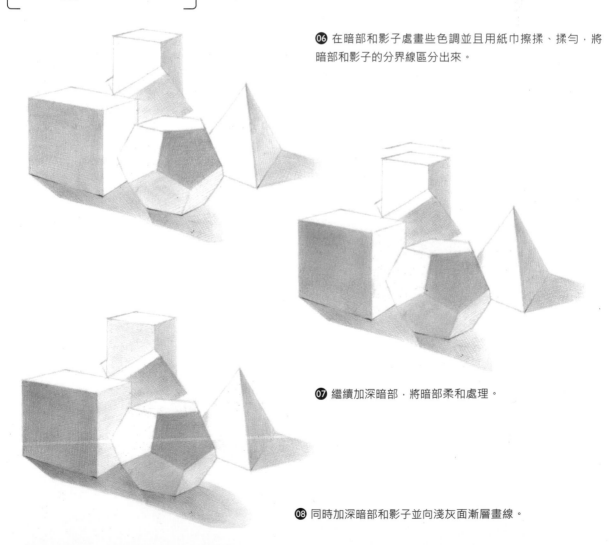

07 繼續加深暗部，將暗部柔和處理。

08 同時加深暗部和影子並向淺灰面漸層畫線。

步驟 **3**　深入塑造

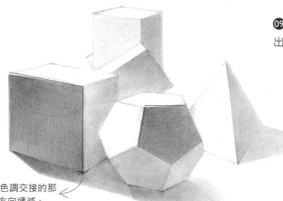

09 注意離我們最近的多面體，以區分
出每一個面的深淺。

光從左邊打過來，以黑白灰三個色調交接的那
個圓圈區域最深，逐漸向對角線方向遞減。

10 繼續加深暗部和影子。

步驟 **4**　整體調整

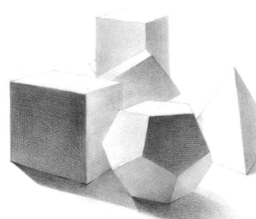

陰影由左向右虛化，
物體邊線在陰影實化
的部位也畫實。

11 留出亮面，並柔和暗面。

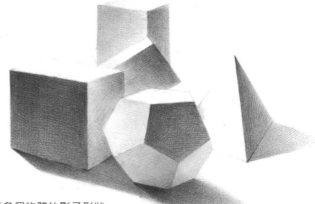

12 最後再次加深暗面，並注意各個物體的影子形狀。

5.13 石膏體組合 3

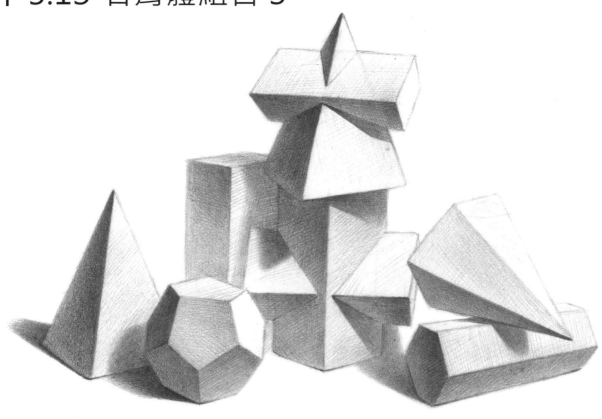

步驟 **1** 構圖

01 確定構圖四點。

02 分別去找石膏體的最高點與最低點,注意需要對比位置。

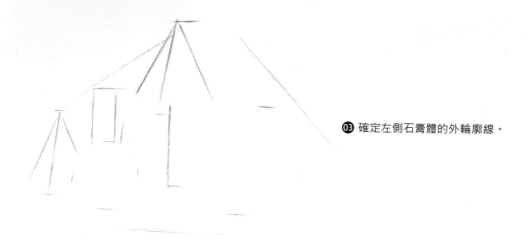

03 確定左側石膏體的外輪廓線。

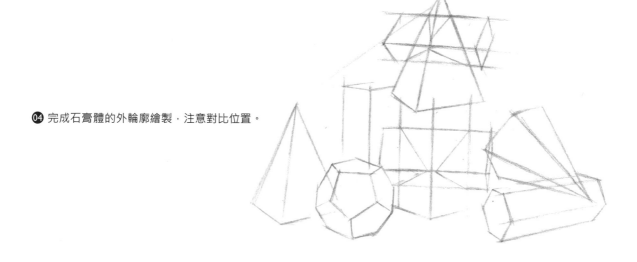

04 完成石膏體的外輪廓繪製，注意對比位置。

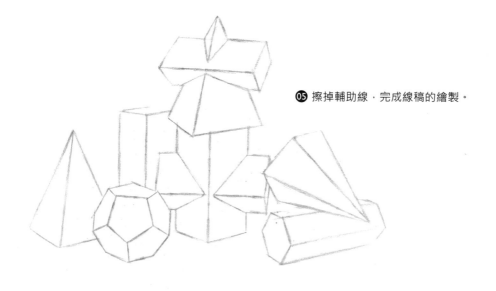

05 擦掉輔助線，完成線稿的繪製。

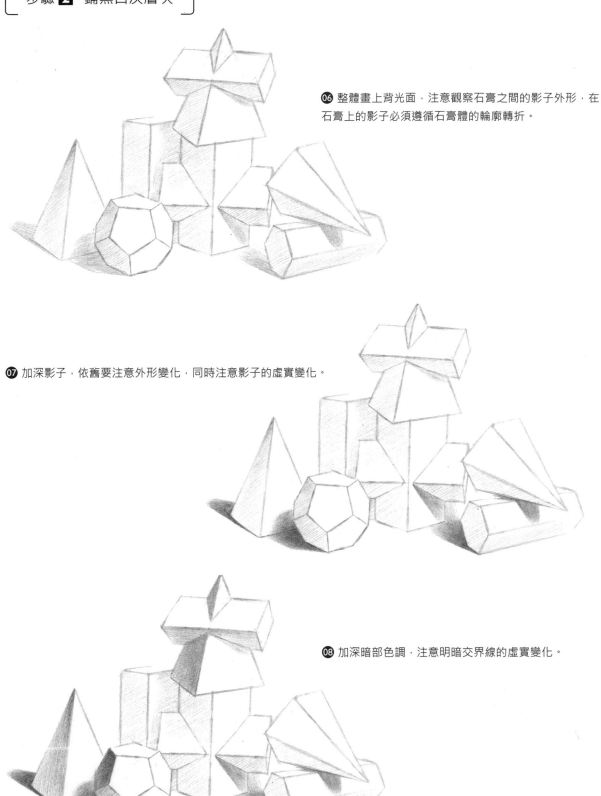

步驟 **2**　鋪黑白灰層次

06 整體畫上背光面，注意觀察石膏之間的影子外形，在石膏上的影子必須遵循石膏體的輪廓轉折。

07 加深影子，依舊要注意外形變化，同時注意影子的虛實變化。

08 加深暗部色調，注意明暗交界線的虛實變化。

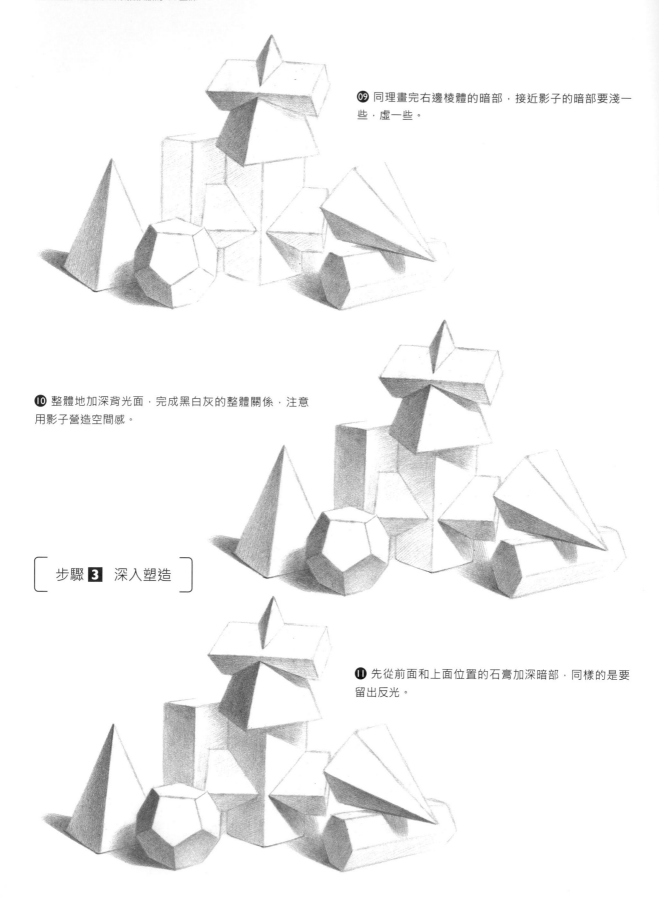

09 同理畫完右邊棱體的暗部，接近影子的暗部要淺一些，虛一些。

10 整體地加深背光面，完成黑白灰的整體關係，注意用影子營造空間感。

步驟 **3** 深入塑造

11 先從前面和上面位置的石膏加深暗部，同樣的是要留出反光。

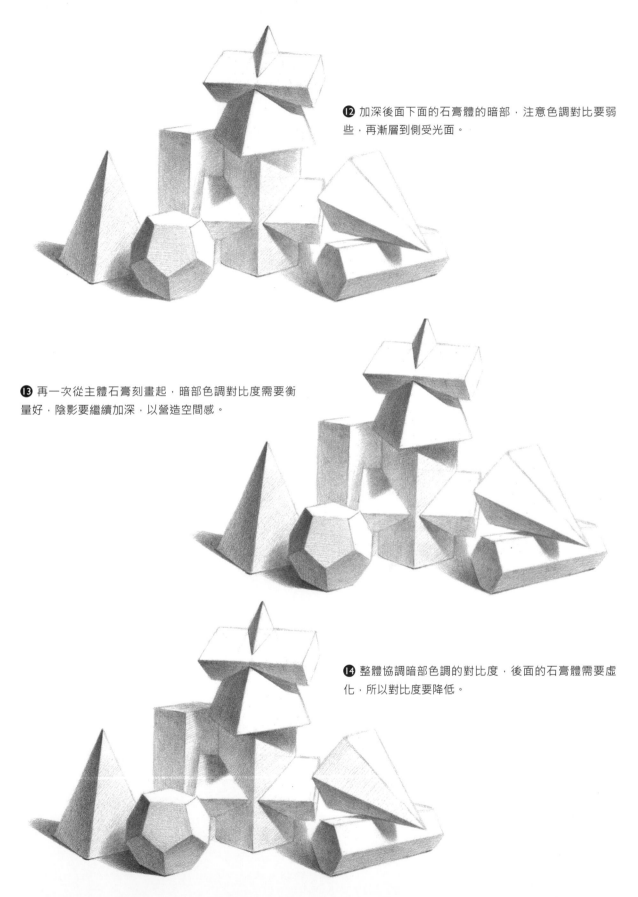

⓬ 加深後面下面的石膏體的暗部，注意色調對比要弱些，再漸層到側受光面。

⓭ 再一次從主體石膏刻畫起，暗部色調對比度需要衡量好，陰影要繼續加深，以營造空間感。

⓮ 整體協調暗部色調的對比度，後面的石膏體需要虛化，所以對比度要降低。

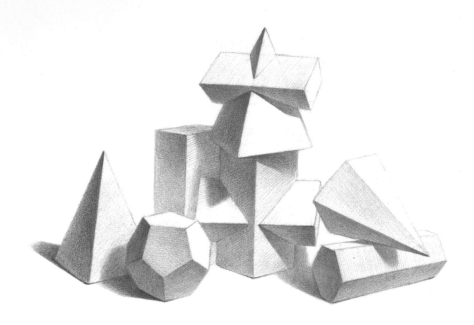

⓯ 要繼續加深側受光面，灰色調與黑色調的對比度要控制好。

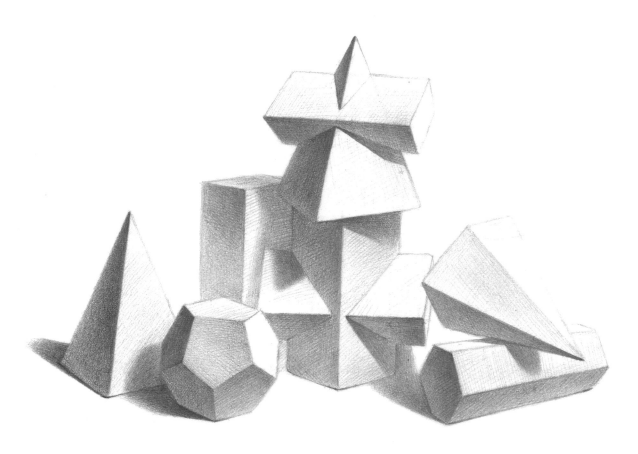

⓰ 最後繪製受光面的亮色調，將高光擦出來。

國畫入門寶典

978-986-6399-18-3　　定價：550

這是一本内容和技巧非常全面的國畫教學教課書。本書在一開始便對寫意畫的特點及分類，繪製國畫的必備工具如毛筆、墨、紙、硯台、顏料，中國畫的基本技法如筆法、墨法、色法、運筆、構圖等進行了詳細的介紹，即使是零基礎的國畫愛好者，也能據此對國畫有一個基礎的瞭解，進而本書由易到難地安排了五十餘個完整的國畫示例，從水果蔬菜到花卉植物，從草蟲到禽鳥和魚蝦蟹，初學者可以從最簡單的學起，一步一步逐漸掌握中國畫的繪畫技法。

27種中國畫基礎繪畫技法，
51種花鳥畫繪畫技法，
17種山水畫繪畫技法，
6種人物畫繪畫技法，
53個案例，
配以繪製過程詳解，零基礎上手，
一看就懂，一學就會。
本書圖例豐富，講解細緻，步驟清晰，對於準備提高國畫寫意花鳥繪畫修養和學習技法的讀者來說，是一本不錯的教科書和臨摹範本。

步驟範例：

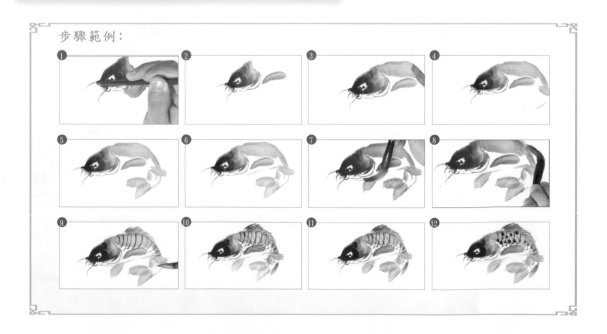

跟著義大利大師學水彩：基礎篇

978-986-6399-37-4　　定價：299

　　瓦萊里奧‧利布拉拉托向我們開啟了一個細緻，空靈與感性，令人驚嘆的水彩世界。作者獨一無二的教學方式，早已在義大利聞名遐邇，那裡許多剛起步的畫家，在他著名的水彩畫學程中掌握了繪畫技法。

　　本系列問世讓每一位有創作熱忱，並夢想掌握水彩畫技法的人，或甚至從來沒有拿過畫筆的人，都有機會可以學會水彩畫。詳細的作畫細節描述，搭配作者豐富的繪圖參考範例，在«跟著義大利大師學水彩»裡步步分解的技法練習，讓大家輕鬆快速地掌握熟練的技巧，並成為真正的水彩畫家。

著義大利大師學水彩：靜物篇

978-986-6399-38-1　　定價：299

　　瓦萊里奧‧利布拉拉托和塔琪安娜‧拉波切娃邀您一同享受環繞四周的美麗世界，並開始以水彩技術描繪它。作者將幫助您學會靜物畫的水彩技術，從最初的形狀到複雜的結構。您將學會使用水彩描繪蔬果、碗盤，並練習織物和布簾的畫法。讓我們從草稿開始來著手練習，接著整理出草稿中的每個元素並開始畫出所有物件及顏色。別忘了三件非常重要的事情：編排、結構、透視。經過更詳細的描述、大量的插圖和練習，您將更容易、更快速地掌握技能並成為真正的水彩畫家。

跟著義大利大師學水彩：肖像篇

978-986-6399-46-6　　定價：299

　　隨著課程的進行，您的水彩技法將會逐漸改變，您將學會更佳自然的畫法，用濕染的手法下更加能呈現畫的美感。假如談及到修飾的手法，單色的肖像畫即為最鮮明的代表。單色肖像畫和多色肖像畫最有趣的差別在於圖畫手法極為不同。在此教材中，我們會談論到所有技法，您只需要準備好紙張、顏料和您的耐心就足夠。您是如何開始起筆的並不是那麼的重要，重要的是接下來的每個步驟，如何畫出極為寫實的肖像畫。同時還希望讀者在閱讀此教材時，能更加的熱愛，且一頁接著一頁的沉靜在美好的水彩世界。

跟著義大利大師學水彩：修飾技術篇

978-986-6399-45-9　　　定價：299

　　藝術家塔琪安娜・拉波切娃協助我們用新的角度去看待水彩畫，藉助獨特的技巧以及使用水彩色鉛筆、粗鹽、美工刀和蠟的方法，教我們如何創造出多樣化的藝術效果。塔琪安娜也傳授如何製造出優美的墨點，利用遮蓋材來描繪出輪廓，使用皺褶紙來達到復古和別緻的效果，以及其他更多的方法。詳細的作畫細節描述，搭配作者豐富的繪圖參考範例，步步分解的技法練習，讓大家輕鬆快速地掌握熟練的技巧。把紙製造出刮痕及皺摺，將水和鹽巴噴灑在畫紙上面，輕鬆地就能創造出無與倫比又獨特的藝術畫作！不論是剛開始學水彩畫的人，或是有經驗的繪畫愛好者，都能為真正的水彩畫家。

跟著義大利大師學水彩：花卉篇

978-986-6399-44-2　　　定價：299

　　花，永遠能吸引人們的注意力。用水彩畫出來的花，是如此的輕盈、明晰，鮮活生動的像能隨風擺動！ 花卉的圖案裝飾總會出現在室內裝飾、器皿和布疋的裝飾畫中。在創作自己的彩色構圖時，重要的不僅僅是表達結構和顏色，更是情緒以及當下花朵及大自然的狀態，表現出葉子在風中的擺動、陽光的溫暖。需要非常細緻精巧的研究莖和花瓣上的所有細目、每一道紋理。

　　透明和輕盈，還有潔淨和顏色鮮豔是水彩技巧的基本特性。開始畫水彩時，要牢記顏料的特性並且讓顏料層總是透明的。要表達出鮮花的嬌嫩，唯一需要的就是透明清亮的色層。

跟著義大利大師學水彩：風景篇

978-986-6399-43-5　　　定價：299

　　作者這次邀請我們一同遊走這些美麗的高山、田野、城市以及海洋，帶您認識不同種類的景色，傳授您如何描繪農村、海洋和城市景色，並教會您使用水彩來描繪這片大自然的美景。

　　不同景色作畫的原則和方法不盡相同，須事先仔細構好草圖。在描繪草圖時，需親自體會大自然的環境，蒐集必要的素材和一個舒適的空間。描繪風景的色調，草圖必須是簡潔透明的，假如您想花個幾天來畫同一幅風景，最好在同一個時段和同樣的天氣下來作畫，陰影和色調才會準確。請選擇您覺得最有趣的景色，輕鬆地就能創造出無與倫比又獨特的藝術畫作，並成為真正的水彩畫家。

國家圖書館出版品預行編目(CIP)資料

鉛筆素描：輕鬆學會素描訣竅的44堂課
/ 李丹編著.
新北市：北星圖書, 2017.04
面；　公分
ISBN 978-986-6399-58-9(平裝)

1.鉛筆畫 2.素描 3.繪畫技法

948.2　　106003342

鉛筆素描： 輕鬆學會素描訣竅的44堂課

作　　者	李 丹
發 行 人	陳偉祥
出版發行	北星圖書事業股份有限公司
地　　址	新北市永和區中正路458號B1
電　　話	886-2-29229000
傳　　真	886-2-29229041
網　　址	www.nsbooks.com.tw
E-MAIL	nsbook@nsbooks.com.tw
劃撥帳戶	北星文化事業有限公司
劃撥帳號	50042987
製版印刷	森達製版有限公司
出版時間	2017年4 月
校　　對	洪錦雀

書　　號	ISBN 978-986-6399-58-9
定　　價	300 元